the PEN

the
세릭 조세익 지음
PEN

미호

프롤
로그

세상에나 필기구만 다룬 책이 나오다니! 사실 여러분만
놀란 게 아니고 저도 처음에는 놀랐습니다. 제 블로그
이름이 '아이러브펜슬'입니다. 제가 그동안 쓴 글을 봐도
제가 참 필기구 리뷰를 많이 했구나 싶기도 합니다. 그런
저조차도 놀랐으니 여러분의 놀란 마음 제가 충분히
이해합니다. 처음 출간 제안을 받으면서 소개하고 싶은
펜 100가지에 대한 글을 써달라는 이야기를 들었을 때 꽤
고민을 했습니다. 내가 필기구를 많이 써보고 좋아하지만
과연 추천할 만한 펜이 100개나 나올 수 있을까?
그리고 집에 와서 그동안 썼던 리뷰와 보관함에 있는
필기구를 보다 보니 의외로 쉽게 펜 100가지를 추릴 수
있었습니다. 그리고 웬일인가요. 추천하고 싶은 펜이
100개가 넘는 게 아니겠습니까? 여러분이 생각하는
것처럼 필기구는 하나의 도구입니다. 이 도구는 컴퓨터나
스마트폰에 밀려서 많은 사람들에게 외면받고 있는
아날로그 도구이기도 합니다.
이 책을 쓰고 있는 저도 사실 IT업계에 종사하고 있고,
애플 제품을 좋아합니다. 스마트폰으로 메모하고 기록하는
에버노트를 주로 사용합니다. 그런데 재미있게도
스마트폰으로 메모를 할 때와 직접 필기구를 가지고 종이에
필기를 할 때 제가 쓰는 내용이 조금은 다르다는 것을 알게
되었습니다.

볼펜을 노트에 톡톡 두들겨 보고 돌려도 보면서 오늘
하루 있었던 내용들을 다시 생각해서 적는 과정. 이런
기록들이 사실은 지나간 나의 반복된 일상에 새로운 것을
찾을 수 있는 과정이기도 합니다. 여러분의 스마트폰을
내려놓으라는 말은 하지 않겠습니다. 저도 그럴 자신은
없으니까요. 다만 하루하루의 기록을 스마트폰으로
간단하게 적어두고 집에 와서 차분하게 자신이 가장
좋아하는 필기구를 꺼내 오늘 하루를 노트에 기록해보세요,
그것만큼 좋은 일은 없을 겁니다.

노트 위를 부드럽게 움직이는 자신만의 필기구를
한번 찾아보고 싶지 않으신가요? 이 책에서 소개하는
필기구들은 전부 제가 소장하고 있는 것들이고 직접
사용해본 것들입니다. 예전에 좋았는데 지금은 단종돼
구하기 어려운 필기구들보다는 주변을 조금만 돌아보면
손쉽게 구할 수 있는 필기구들이죠.

제가 소개해드릴 필기구 중에서 맘에 드는 게 있다면 이제
됐습니다. 여러분은 자신의 일상을 자신의 베스트 프렌드
볼펜과 함께 기록할 준비가 된 것입니다. 메모는 적는 그
순간에는 소중함을 모릅니다. 세월이 지나고 나면 차근차근
쌓여 있는 기록들이 여러분이 기억하지 못하는 나를
돌이켜볼 수 있는 좋은 나침반이 될 것입니다.

조세익

재미로 보는 나의 펜덕후지수

다음 문항 중 나는 몇 가지가 해당되는지 확인해보세요.

1 특별히 좋아하는 문구 브랜드가 있다.

2 문구 브랜드의 이름을 10개 이상 알고 있다.

3 원하는 펜을 사기 위해 해외 직구를 해본 적이 있다.

4 펜 관련 커뮤니티에 하나 이상 가입해 정보를 듣는다.

5 새로운 펜이 나왔다는 이야기를 들으면 두근거린다.

6 펜 하나를 사러 문구점에 갔다가 결국 5개 이상 사서 들고 온다.

7 외국에 나가면 꼭 문구점에 들른다.

8 만년필을 선택하는 나만의 기준을 가지고 있다.

9 볼펜의 수성, 유성, 중성 잉크를 구별할 수 있다.

10 심 굵기가 다른 샤프펜슬을 3개 이상 가지고 있다.

11 심경도의 차이를 알며, 좋아하는 심경도가 있다.

12 자주 쓰던 펜또는 당장 쓰고 싶은 펜이 없으면 마음이 불안하다.

- 4개 이하: 초급, 펜을 좋아하는 아날로그 감성의 소유자
- 5~8개: 중급, 펜과 사랑에 빠진 로맨티스트
- 9개 이상: 상급, 펜에 대해서라면 웬만한 건 다 아는 펜 전문가

목차

* 이 중에서 내가 가지고 있는 펜은
몇 가지나 되는지 체크해보세요.

따뜻한 품격을 지닌,
만년필

check

늘 가까이에서 함께하는,
볼펜

check

메커니즘이 집약된,
샤프펜슬

check

제도용

사각사각 추억이 되살아나는,
연필

check

색다른 형태의 탄생,
홀더펜과 형광펜

check

따뜻한
품격을
지닌,

만년필 ◄• •

오래될수록 좋은 것에는 여러 가지가 있겠지만
만년필도 그중 하나다.
쓸수록 나에게 맞춰 다듬어지는 펜촉.
똑같은 여러 만년필 중에서도 내 것을 찾을 수 있는 이유다.

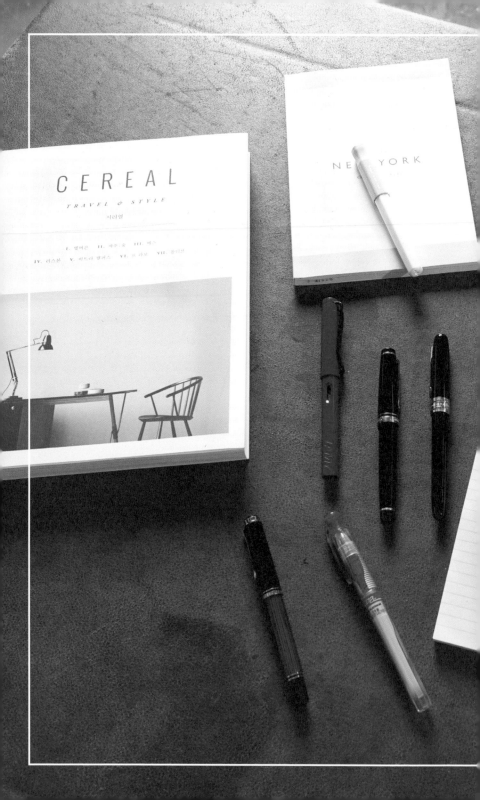

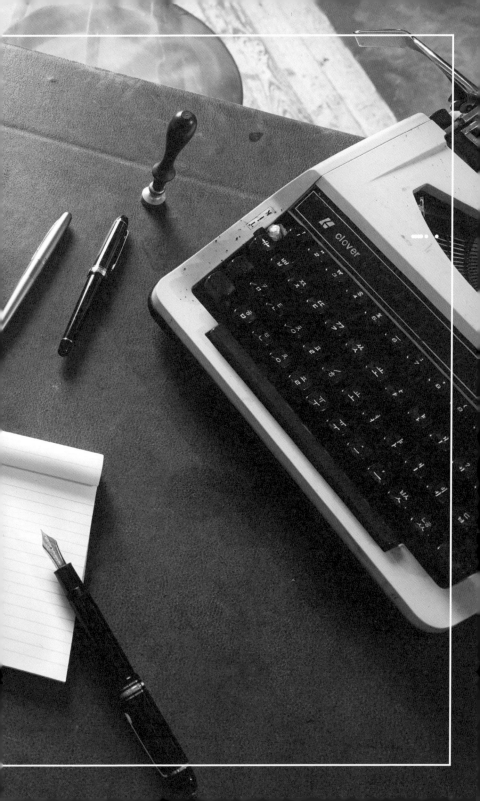

만년필의 구조

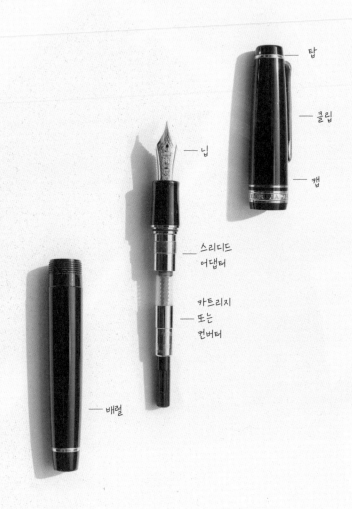

탑

클립

캡

닙

스리디드
어댑터

카트리지
또는
컨버터

배럴

초급

초급자라도 닙과 컨버터또는 카트리지, 이 두 가지는 알아야 한다. 닙은 잉크가 나와 종이에 닿는 부분으로, 촉의 굵기에 따라 EF$_{\text{Extra Fine}}$ 〈 F$_{\text{Fine}}$ 〈 M$_{\text{Medium}}$ 〈 B$_{\text{Broad}}$로 나뉜다. EF가 가장 가늘고, B가 가장 굵다. 잉크가 들어 있는 곳이 컨버터 또는 카트리지인데, 컨버터 방식은 잉크를 충전해서 사용하는 것이고 카트리지 방식은 일회용 잉크를 교체해서 사용하는 방식이다.

중급

중급자라면 만년필의 원리 정도는 알아두자. 만년필의 컨버터또는 카트리지에 담긴 잉크는 모세관 현상가는 관을 통해 액체가 올라오는 현상으로 피드로 옮겨가고 닙에 가해진 압력에 의해 닙이 벌어지면서 잉크가 나오게 된다.

상급

상급자라면 좀 더 자세히 알아두는 것도 좋다. 만년필은 촉의 굵기뿐만 아니라 닙의 모양에 따라서도 종류가 나뉘는데 모양에 따른 닙의 종류로는 오픈 닙, 후디드 닙, 인셋 닙, 인레이드 닙 등이 있다. 또한 촉의 굵기도 만년필의 종류에 따라 세분해보면 UEF, EF, SF, F, M, B, BB 등으로 많아진다.

몽블랑 마이스터스틱 149

Meisterstück 149

'만년필'이라고 하면, 많은 사람들이 떠올리는 대표 이미지가 바로 이 몽블랑Montblanc일 것이다. 그만큼 몽블랑은 가장 대표적인 명품 만년필 브랜드다.

몽블랑은 펠리칸Pelikan과 함께 독일을 대표하는 만년필 제조회사다. 몽블랑 산이 프랑스에 있어서 프랑스 회사로 알고 있는 사람들도 있지만 사실 독일 회사다. 캡 뚜껑에 있는 하얀 별 모양과 닙에 새겨진 4810몽블랑 산의 높이가 4810m다은 몽블랑을 대표하는 엠블럼이다.

몽블랑의 만년필 중에서도 마이스터스틱 149는 몽블랑을 대표하는

플래그십 만년필이자 만년필을 좋아하는 사람들이라면 꼭 한 번은 소장하고 싶어하는 만년필이다.

이 만년필은 마이스터스틱 중에서도 가장 큰 크기를 자랑한다. 보디만 큰 게 아니라 대형 닙을 사용하고 있다. 그래서 일상생활보다는 서명용 만년필로 알려져 있다. 하지만 요즘은 이 만년필을 일상생활에서 사용하는 모습들이 적지 않게 보인다. 다이어리의 작은 칸에 써도 될 정도로 EF 닙 다양한 환경에서 사용할 수 있다.

하지만 누군가 내게 몽블랑이 가장 좋은 만년필이냐고 묻는다면 "노 No!"라고 말할 것이다. 10만 원대의 필기용 만년필들이 넘쳐나기 때문이다. 다만 몽블랑이 주는 품격과 지위는 몽블랑만이 가질 수 있는 장점이다.

2

펠리칸 M405

M405

동그란 원 안에 있는 펠리칸 새는 만년필을 만드는 회사 펠리칸의 엠블럼이다. 1838년에 문을 연 펠리칸은 1929년부터 만년필을 만들기 시작했으니 거의 90년이 다 되어간다.

컨버터나 카트리지 방식 대신 잉크가 많이 들어가는 피스톤필러 방식을 사용한 것이 고시생에게 어필한 걸까? 우리나라에서는 펠리칸 M150, M200이 고시용 만년필로 알려져 고시생들에게 사랑받고 있다.

펠리칸 M시리즈의 가장 큰 장점은 처음 사용해도 부드럽고, 안정적인 필기감이다. 지금껏 꽤 많은 만년필을 사용했지만 펠리칸만큼 처음 사용해도 부드러운 만년필은 보지 못했다. M405를 구매한 지 5년이 넘었는데 처음 사용했던 부드러움이 지금까지도 이어지는 것을 보면 펠리칸 M시리즈가 왜 만년필 애호가들에게 사랑을 받는지 알 수 있다.

비싼 몽블랑 만년필로 가기 전에 구매하는 만년필로 인식되고 있기도 하지만, M200, M405, M805 그리고 M1000으로 이어지는 펠리칸의 만년필 라인업은 생활 속에서 사용하기 가장 좋은 만년필로 꼽히기에 충분하다. 초보자도, 만년필을 오래 사용한 사람도 만족시킬 수 있는 몇 안 되는 만년필이다.

6

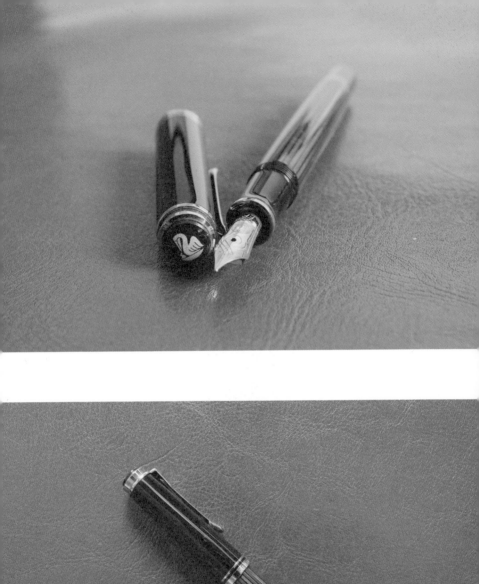
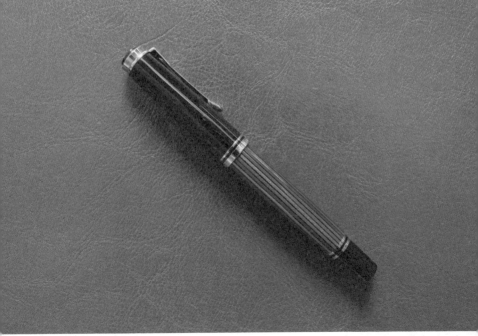

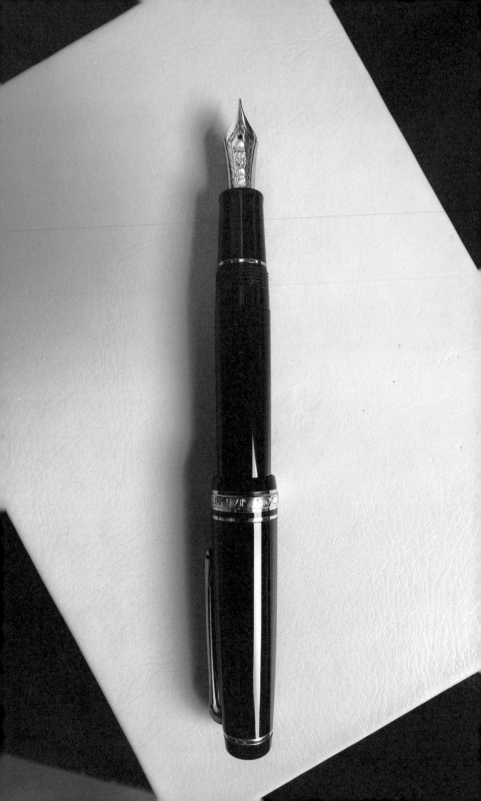

3

세일러 프로페셔널기어 21K

Professional Gear 21K

만년필을 좋아하는 사람들은 일본 만년필이라고 하면 '세필가늘게 쓰
는 것'과 '몽블랑 같은 디자인' 두 가지로 정의한다. 겉으로 보기엔 몽
블랑과 비슷한 부분도 있지만 일본의 3대 만년필 제조회사 세일러
Sailor, 파이로트Pilot, 플래티넘Platinum의 만년필을 사용해보면 그 특
성이 각기 다름을 알 수 있다. 각 사에서 나오는 1만 엔대약 10만 원
대 만년필들은 기본에 충실한 것들이 많은데 파이로트의 커스텀
74Custom 74, 플래티넘의 #3776, 그리고 세일러의 기어 시리즈가 그
렇다.

일본 만년필은 획과 곡선이 많은 일본어의 특성에 맞춰 가늘게 쓸 수
있는 것들이 많고 획이 휘어져도 안정적인 필기가 가능하도록 만들어
져 있다. 한글 역시 획과 곡선 구간이 많기 때문에 일본 만년필로 필
기했을 때 받을 수 있는 안정감은 유럽의 그것과는 차이가 있다.

프로페셔널기어 21K는 독특하게 21K 도금 닙을 사용한다. 보통 사
용하는 14~18K가 아닌 21~24K의 도금 닙들은 일본 만년필에서 종
종 찾아볼 수 있는데, 처음 사용했을 땐 유난히 단단한 닙에 적지 않
게 놀랐다. 단단하게 잡아주면서 사각거리는 필기감이 강하다. 하지만
14K의 세일러 만년필들은 펠리칸의 M시리즈 이상으로 매우 부드럽
고 닙이 낭창낭창닙이 부드럽게 휘는 현상하다. 따라서 UNI의 제트스트림
이나 하이테크C 같은 부드러운 필기감에 적응된 젊은 세대나 여성들
에게 세일러 만년필은 아주 궁합이 잘 맞는다.

4

플래티넘 #3776

#3776

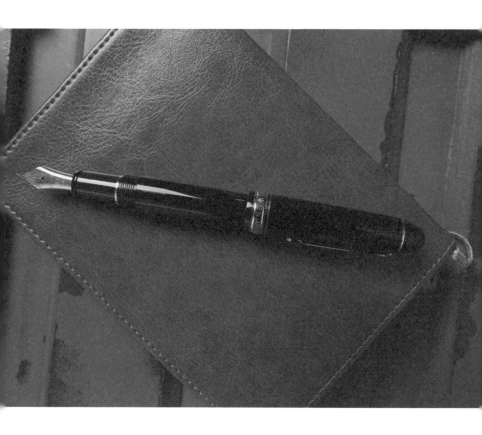

평소 만년필을 잘 쓰지 않는데 괜히 하나 정도는 있어야 할 것 같아 샀다가 고이 모셔만 두었다면, 한 달 뒤쯤에는 비싸게 주고 산 만년 필이 망가졌다고 투덜거리게 될지도 모른다. 일반적으로 만년필은 한 달에 한 번은 세척을 해줘야 내부에서 잉크가 굳지 않는다. 일주 일만 안 써도 내부에서 잉크가 굳는 경우도 있다.

하지만 플래티넘의 대표 브랜드인 #3776은 만년필의 이런 단점을 완전히 극복했다. 캡에 강력한 스프링을 넣어서 닙과 캡 부분을 부분 적인 진공 상태로 만들어 잉크가 마르는 기간을 비약적으로 늘렸기 때문이다.

일본에서와 달리 플래티넘에 대한 국내 인지도는 높지 않다. EF 닙 보다 가는 UEF 닙을 가지고 있어 일부 마니아들 사이에서 주목을 받은 게 전부다. #3776의 UEF 닙은 하이테크C 0.3mm와 비슷한 정 도의 극세필기가 가능한 몇 안 되는 만년필이다. 가는 글씨를 좋아한 다면 흔쾌히 추천한다. 단, UEF 닙의 경우 바늘로 필기를 하는 느낌 이 들 수도 있는 점은 감안해야 할 것이다.

라미 사파리 만년필

Sapari

우리나라에 만년필 붐을 일으킨 주인공이 바로 라미LAMY 사파리 만년필 아닐까 싶다. 라미 사파리 만년필은 만년필을 처음 접하는 사람들이 가장 많이 사용하는 제품이기도 하다. 물론 선물도 가장 많이 한다. 라미 역시 독일 회사다.

10만 원대의 만년필이 대개 도금 닙을 사용하기 시작하는 가격대임에 반해 사파리는 스테인리스 닙을 사용하는 대표적인 만년필이다. 라미 만년필은 플라스틱 보디에 스테인리스 닙을 사용하고 있다. 스테인리스 닙은 내구성이 좋은 대신 거친 느낌을 준다.

만년필 제조사마다 같은 EF라도 굵기에 약간씩 차이가 있는데 라미 사파리 역시 다른 유럽 만년필이 그렇듯 굵은 편이다. 그래서 파이로트의 하이테크C 0.3mm나 UNI 시그노 0.28mm 같은 가는 펜을 즐겨 쓰던 사람들이 라미 사파리 만년필을 쓰다 보면 굵게 나오는 데 불만을 갖게 될 수 있다.

파이로트 카쿠노

Kakuno

하늘색 뚜껑에 우윳빛 몸통이 캔디바를 연상시키는 이 앙증맞은 만
년필은 파이로트에서 나온 스쿨 만년필 카쿠노다. 라미 사파리보다
저렴하지만 만년필을 잘 만드는 파이로트답게 스테인리스 닙의 완
성도는 높은 편이다. 기존 만년필들과 달리 캐주얼한 느낌이 인상적
이다. 책상 위에서 굴러가지 않도록 한 육각형의 보디는 필기할 때의

안정감까지 생각했다. 타깃은 학생이지만 만년필에 처음 입문하는 사람이 써도 무방할 정도로 꽤 괜찮다.

일본에서는 몇 년 전부터 만년필 사용자가 급격히 줄어서 고가의 제품들로만 라인업이 유지돼 학생들이나 가볍게 만년필을 사용해보고 싶은 사람들에게 그 벽이 높아진 상황이었다. 이때 카쿠노의 등장은 신선했다.

파이로트는 약 5만 원선까지는 같은 스테인리스 닙을 사용하고 있다. 따라서 보디 재질이나 필기감에서는 약간 차이가 있을 수 있지만 만년필의 생명이라고 할 수 있는 닙의 완성도는 같은 가격대에 비해 카쿠노가 높은 편이다. 일본 만년필답게 가늘고 부드럽게 써지는 느낌도 일품이다.

파이로트 캡리스

Capless

대부분의 만년필이 캡뚜껑을 빼서 쓰는 구조를 갖고 있다. 캡을 빼는 과정 자체가 이제부터 글씨를 쓰기 시작할 것이라는 준비 혹은 권위의 상징이라도 되는 듯이. 하지만 파이로트의 캡리스는 이름에서 알 수 있듯 캡이 없다. 자체적으로 그 권위를 삭제해버린 것이다.

캡리스는 수십 년간 조금씩 모습을 바꿔왔지만 캡이 없는 '노크식 만년필'이라는 타이틀은 계속 지켜오고 있다. '노크식'이란 뒤쪽 캡을 누르면 앞쪽 닙이 나와 바로 사용하는 방식이다. 노크식 만년필이기 때문에 아주 편하게 가지고 다니며 필기를 할 수 있어 바쁜 현대 생활에 최적화된 형태라고 할 수 있다.

잉크가 새면 어쩌냐고 걱정하는 소리도 있지만 파이로트는 그리 호락호락하지 않다. 닙이 안으로 들어가면 그 부분에 작은 뚜껑이 덮이는 구조로 되어 있기 때문에 안전하다.

캡리스는 파이로트의 고가 만년필들 중에서 내가 유일하게 사용해본 만년필이다. EF닙의 경우 0.4mm 미만으로 아주 가늘게 써진다.

다만 앞쪽부터 중간까지 있는 긴 클립 부분이 필기할 때 다소 거슬려서 아쉽다. 이것도 몇 번 사용하다 보면 요령이 생기긴 한다.

파이로트 코쿤

Cocoon

금속 재질의 보디와 모던한 디자인이 고급스러워 보이지만 코쿤은 파이로트의 저가 만년필이다.

파이로트의 만년필답게 완성도 높은 스테인리스 닙을 가지고 있으며 일본의 다른 제조사 만년필보다 가늘게 써지는 경향이 있다. 따라서 보통 만년필에서 EF 닙을 주로 사용했다면 한 단계 굵은 닙으로 주문하는 것도 하나의 방법일 것이다.

5만 원 미만의 스테인리스 닙 라인업이 파이로트만큼 탄탄한 만년필 제조사도 드물다. 원래 고가의 만년필을 쓰는 사람들도 파이로트의 저가 만년필을 가볍게 들고 다니면서 사용하는 것을 보면 파이로트 만년필의 뛰어남을 알 수 있다.

코쿤은 우리나라에서는 애매한 가격 때문에 인기가 덜한 편이지만 해외에서는 꽤 인기가 있다. 고급스러운 금속 재질이 점잖게 사용하기에 좋다.

플래티넘 프레이저

Plaisir

손에 쥐었을 때 간단하게 잡히고, 내가 살짝만 움직여도 종이 위를
부드럽게 미끄러져 나가는 느낌.
플래티넘의 프레이저를 써보면 그 느낌이 무엇인지 알 수 있다.
가벼운 닙과 보디, 스테인리스 닙이라고는 생각할 수 없을 정도로 부
드러운 필기감과 가늘고 끊김이 없는 글씨. 거기에 가격까지 매력적
인 만년필이 바로 프레이저다. 만년필 특유의 사각거림이 없는 점은
조금 아쉽지만 플래티넘 특유의 세필은 다른 만년필에서는 찾을 수
없는 장점이다.
캡을 벗겨보면 원색의 닙과 함께 그립 부분을 통해 잉크가 올라오는
과정을 볼 수 있어 더욱 매력적이다.

플래티넘 프레피

Preppy

"그거 볼펜이야, 만년필이야?"
만년필에 대한 관심이 높아지고 있긴 하지만 주변에 만년필을 사용하는 사람들이 생각보다는 많지 않다. 그럼에도 라미 사파리 만년필과 플래티넘의 프레피는 몇 번 봤다. 라미 사파리 만년필은 '국민 만년필'답게 많이 보이는 게 당연할 수 있지만 프레피는 조금 의외였다.

얼핏 보면 프레피는 그냥 수성 볼펜 같다. 실제로 써보면 부드럽고 진하게 나오는 펜텔Pentel의 에너겔 볼펜이 떠오른다. 하지만 돌아보니 플래티넘의 프레이저와 색상부터 가벼움까지 여러모로 비슷하다. 스테인리스 닙도 동일한 걸 사용하고 있다. 수만 원짜리에 사용하는 스테인리스 닙을 무려 3천 원짜리 초저가 만년필에 사용하고 있는 것이다.

컨버터를 사용할 수도 있지만 저렴한 만년필답게 카트리지도 판매 중인데 잉크의 색상도 꽤 다양하다. 플래티넘 브랜드가 국내에 인지도가 높지 않음에도 불구하고 이렇게 쉽게 볼 수 있다는 것은 그만큼 프레피가 국내 사용자들에게 어필했음을 알 수 있다. 또한 프레피에는 플래티넘 #3776에 들어가는 스프링캡을 덮었을 때 진공 상태로 만들어주는 장치이 들어가 있어서 꽤 오래 만년필을 사용하지 않아도 잉크가 아주 잘 나온다.

플래티넘은 만년필과 볼펜이 동급인 시대를 처음으로 열었고, 이제 볼펜 시장을 조금씩 점령해나가고 있다.

COLUMN 1

나에게 맞는
만년필을 고르는 방법

평소 메모를 따로 하는 사람들이 아니라면 학교를
졸업한 뒤 필기구를 사용하는 일이 많지 않다. 회사
업무상 다이어리를 쓰거나 집에서 가계부를 적을
때가 전부다. 요즘은 그것조차 스마트폰의 애플리케
이션을 이용한다.

하지만 최근 만년필에 대한 관심이 높아졌다. 보통
만년필에 관심을 가지면 가장 먼저 만나는 게 라미
의 사파리 만년필이다. 5만 원대의 적당한 가격에
화려한 색상, 그리고 어디서든 쉽게 구매할 수 있다
는 장점이 있다. 하지만 사파리 만년필은 한글을 쓰
기엔 닙이 다소 굵은 편이다. 또한 같이 들어 있는
라미 잉크가 조금 흐릿한 느낌이다.

하지만 어떤 브랜드의 만년필을 고르느냐보다 중요
한 것은 내 스타일을 아는 것이다.
가는 펜을 좋아하는지, 굵은 펜을 좋아하는지? 실용
성을 중시하는지, 필기감을 중시하는지? 만년필의
구입 용도가 일상적으로 쓰기 위한 것인지, 가끔 중

요한 날에 쓰기 위한 것인지? 평소 다양한 색상의
펜을 사용하는지, 한 가지 색만 사용하는지? 등에
따라 선택이 달라질 수 있다.

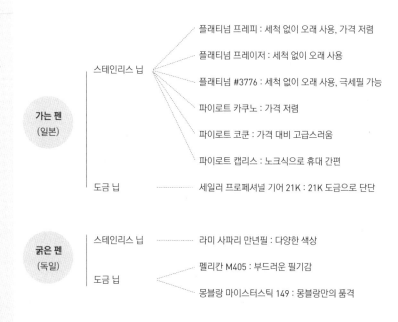

보통 만년필은 크게 독일 vs. 일본으로 나뉜다. 대표
적인 독일 만년필 회사로는 몽블랑·펠리칸이 있고,
일본은 파이로트·플래티넘·세일러가 있다. 선의

굵기 면에서 보면 같은 EF 닙이라도 독일 만년필이
굵고, 일본 만년필이 가늘다. 이는 앞서 설명했듯 일
본어의 특성상 획이 많기 때문인데 한글 역시 획이
많다는 면에서는 일본 만년필과 더 잘 맞다. 게다가
최근 일본 만년필 제조사들에서 만 원 미만의 스쿨
만년필을 대거 발매했기 때문에 처음 만년필을 써
볼까 한다면 일본 만년필로 시작해보는 것을 추천
한다.

플래티넘 프레피와 파이로트의 카쿠노 만년필은 몇
천 원이면 구매할 수 있고 만년필을 잘 만드는 회사
답게 수준 높은 완성도를 자랑한다. 저가의 스테인
리스 닙이지만 5만 원대의 타사 만년필보다 기능 면
이나 필기감에서 높은 평가를 받고 있다.

이렇게 처음에는 저렴한 만년필로 시작하더라도 사
용하다 보면 고가의 만년필에 자연스레 눈이 가게
된다. 만년필의 가격 차이는 대부분 닙의 재질에 따
라 달라지는데, 10만 원대 이하의 만년필은 스테인
리스 닙을, 그 이상은 14K 도금 닙을 쓰는 경우가
많다. 보통 만년필 제조사의 14K 라인업이 각 사를
대표한다.

14K 도금 닙은 만년필을 좋아하는 사람들 사이에
서 가장 사랑 받는 라인이면서 필기감도 좋다. 10
만 원대의 만년필은 파이로트 커스텀 74, 플래티넘
의 #3774 등이 있고, 독일 만년필은 비슷한 라인업

의 가격이 50만 원대 이상으로 올라가는데 몽블랑 146, 펠리칸의 M405 등이다.

하지만 몇 가지 만년필을 두고 일기를 쓰다 보면 그때 그때 기분에 따라 골라가며 쓰게 된다. 더 좋은 필기감을 찾는다기보다는 각기 다른 느낌의 기분 좋음이 만년필과 손을 통해 머리로 전달되기 때문이다.

볼펜과 달리 만년필을 사용하려면 부지런해야 한다. 잉크가 굳지 않도록 세척을 해줘야 하고, 차에 기름을 넣듯 잉크를 충전해줘야 하기 때문이다. 세척이 귀찮거나 일 년에 한두 번 만년필을 사용한다면 앞에서 소개한 플래티넘의 #3776을 쓰자. 1년이 지나도 잉크가 마르지 않는다.

잉크 충전이 귀찮거나 힘든 초보 사용자라면 컨버터 대신 카트리지를 사용하는 것도 방법이다. 때마다 충전해야 하는 컨버터와 달리 카트리지는 일회용이기 때문에 다 쓰면 버리고 다시 새로운 카트리지를 끼워넣기만 하면 된다. 또 다양한 잉크를 사용하고 싶은 사람들에게도 카트리지 방식이 더 좋다. 컨버터는 계속 사용할 수 있다는 장점이 있지만 일부 브랜드들은 컨버터를 꼭 따로 구매해야 하기 때문에 주의할 필요가 있다.

만년필은 촉각 · 시각 · 후각을 자극하는 필기구다.

또한 세월이 지날수록 내가 글씨를 쓰는 스타일에 따라 닙이 다듬어지고, 길들여져 나만의 필기구로 완성된다. 그래서 필기구를 좋아하는 사람들에게 있어 만년필은 평생을 함께하는 친구 같은 존재다.

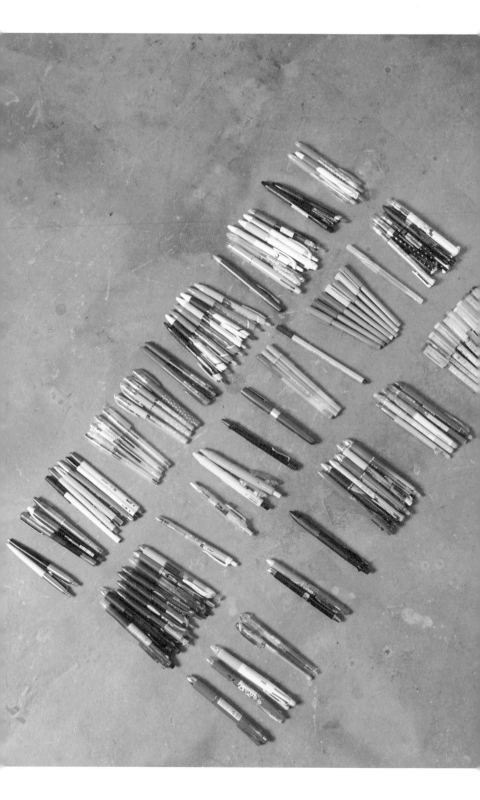

늘
가까이에서
함께하는,

볼펜 •••

잉크마다
펜 끝의 모양마다
보디의 소재와 디자인마다
수없이 다양해지는 볼펜은
글씨 쓰는 일이 많지 않은 요즘까지도
가장 흔하게 사용되는 필기구다.

볼펜의 구조

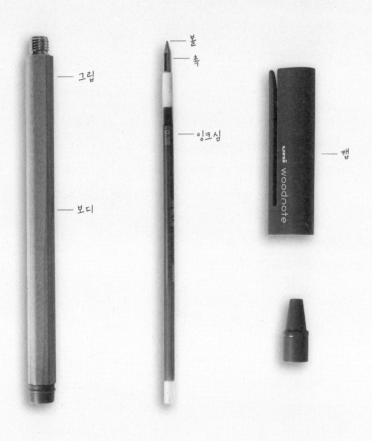

그립

볼
촉

잉크심

캡

보디

초급

잉크의 종류에 따라 수성, 유성 중성 볼펜이 있다는 것은 초급자라도 알 것이다. 볼펜의 잉크심에 들어 있는 잉크는 펜촉 끝에 달린 금속 볼을 통해 흘러나와 종이에 묻게 된다.

중급

중급 정도가 되면 잉크가 나오는 볼펜의 촉까지 예민하게 보게 된다. 볼펜 촉은 니들팁과 스탠다드 촉으로 나눌 수 있다. 니들팁은 말 그 대로 바늘처럼 가늘고 날카로운 형태의 촉으로, 가늘게 쓸 수 있다 는 장점이 있지만 내구성이 약하다. 반면 스탠다드 촉은 우리가 일반 적으로 많이 사용하는 굵은 촉으로, 아주 가늘게 만드는 건 어렵지만 안정적이고 내구성이 좋다. 물론 UNI 시그노 RT처럼 스탠다드 촉 이지만 0.38mm로 가늘게 써지는 펜들도 있다.

상급

잉크에도 세대가 존재한다는 걸 안다면 상급이다. 수성, 유성, 중성 볼펜은 모두 잉크의 조합방식에 따라 구분된다. 우리가 가장 많이 사용하는 볼펜은 유성 볼펜과 중성 볼펜이다. 1세대인 수성 볼펜은 부드럽게 써지고 잘 번지는 특징을 가지고 있으며 모닝글로리의 마하펜이 대표적이다. 2세대인 유성 볼펜은 기름이 섞여 있는 것으로 오래되면 굳거나 잉크 찌꺼기가 나오는데, 우리가 잘 아는 모나미 153

볼펜을 떠올릴 수 있다. 3세대라고 할 수 있는 중성 볼펜은 수성 잉크와 유성 잉크의 장점을 모두 가지고 있어 수성 잉크처럼 잘 번지지도 않고 유성 잉크처럼 잉크 찌꺼기가 나오지도 않는다. 대표적으로 파이로트의 하이테크C가 있다. 여기에 UNI 제트스트림의 출시로 4세대로 불리는 초저점도 잉크가 등장하게 된다. 초저점도 볼펜은 유성 볼펜의 단점인 잉크의 끊김이나 잉크 찌꺼기가 비약적으로 줄고, 잉크의 발색이 뛰어난 장점을 가지고 있다. 이런 면에서 제트스트림은 국내에서도 큰 인기를 누리고 있다.

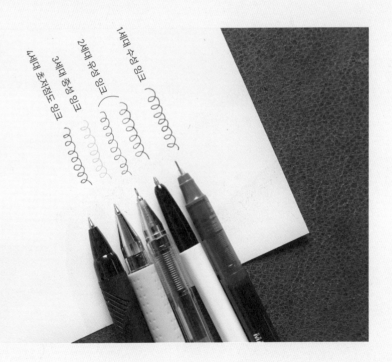

파커 조터

Jotter

처음 영화관에서 본 영화, 처음으로 혼자 떠난 여행, 처음으로 누군가를 좋아했던 마음 등등 처음 했던 일들을 떠올릴 때는 괜히 애틋한 마음이 든다.

그전까지는 연필이나 샤프펜슬로 필기를 하다가 중학교에 입학하면 볼펜으로 필기를 하기 시작한다. 지금은 모르지만 내가 학교 다닐 때는 그랬다. 언제든 잘못 쓰면 지울 수 있는 연필과 달리, 고치기 어려운 볼펜으로 처음 필기를 할 때의 기분 좋은 두근거림.

나에게 있어 그 두근거림을 함께한 첫 번째 볼펜이 바로 파커Parker의 조터 볼펜이다. 중학생이 되던 해에 처음 쓰게 되었는데 특유의 부드러움 때문에 이 펜으로 필기를 많이 했던 기억이 난다. 그 당시에는 금속으로 된 리필심도 신기했다.

많은 사람들이 선물로 한 번쯤은 받아봤을 법한 이 볼펜은 보디가 짧고 가는 것이 특징이다. 조터를 들고 있으면 왠지 어른이 된 것 같은 기분도 든다. 나에게는 필기구에 관심을 갖도록 기폭제 역할을 해준 고마운 볼펜이라 더욱 각별하다.

모닝글로리 마하펜

Mach Pen

세대별 대표 볼펜 하나씩만 알아두어도 어디 가서 볼펜에 대해 잘 아
는 느낌을 줄 수 있다.

1세대 수성 볼펜을 대표하는 모닝글로리의 마하펜은 최근 외국에서
도 주목받고 있다. 가격은 저렴하지만 오랫동안 사용할 수 있기 때
문에 부드럽고 진한 수성 볼펜을 좋아하는 사람들에게 강력한 지지
를 받고 있다. 2000년 이후 출시된 우리나라 볼펜 중 가장 주목할 만
하다.

모나미 153

153

한국을 대표하는 볼펜, 모나미 153은 대표적인 2세대 유성 볼펜이다.
해외에 나가서도 모나미 볼펜을 쓰고 있으면 한국인이냐고 물어볼
정도로 모나미는 잘 알려져 있다.

잉크 성능은 조금 떨어지지만 저렴한 가격과 쉽게 구할 수 있다는 장
점 때문에 오랜 세월 큰 사랑을 받고 있다.

그런 모나미 볼펜이 최근에는 하얀색 보디에서 탈피해 다양한 색상
과 패턴을 넣어 새로운 변화를 꾀하고 있다. 그와 함께 153ID 볼펜
과 샤프펜슬 등 고가 라인에 153의 아이덴티티를 넣으면서 좋은 평
가를 받고 있다.

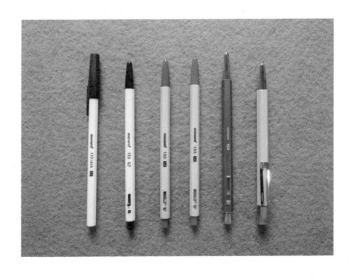

파이로트 하이테크C

Hi-tech-C

3세대 중성 볼펜의 대표주자는 파이로트의 하이테크C와 UNI의 시그노다. 둘 다 학생들이 가장 많이 사용하는 볼펜이다.

하이테크C는 무엇보다 니들팁으로 유명하다. 처음 하이테크C의 0.3mm를 썼을 때 '이렇게 가늘게 써질 수가!' 하며 놀라움을 금치 못했던 기억이 있다. 다만 본래 니들팁이 갖고 있는 취약한 내구성을 그대로 드러내고 있다는 것이 큰 단점이다. 떨어뜨리거나 조금 쓰다 보면 니들팁에 있는 볼이 빠져 더 이상 쓸 수 없게 되어버리곤 한다. '비싸게 샀는데 잉크가 이렇게 많이 남는다니' 하고 아쉬움을 토로한 게 한두 번이 아니다.

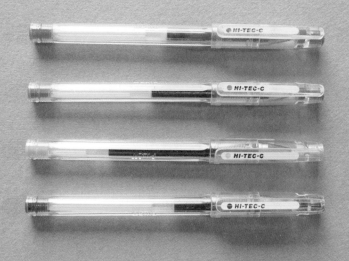

UNI 시그노

Signo

하이테크C와 함께 대표적인 중성 볼펜인 UNI의 시그노는 1994년 첫 발매 이후 20여 년간 절대적인 사랑을 받고 있다. 0.28mm부터 1.0mm까지 다양한 굵기와 다양한 색상으로 발매되었고, 하이테크C와 달리 스탠다드 촉을 사용하기 때문에 내구성 면에서 더 좋은 평가를 받고 있다.

시그노에는 다양한 하위 라인업이 있는데 DX라인과 RT1이 크게 주목받고 있다. RT1의 경우 잉크의 배합을 조정하고 촉 부분을 깎은 시그노의 업그레이드 버전이라고 할 수 있다. 기존의 시그노 라인보다 더 진하고 부드럽다.

시그노와 하이테크C는 오래된 라이벌이다. 그래서인지 시그노는 묘하게도 0.3mm 대신 0.28mm를, 0.4mm 대신 0.38mm 등 보통의 펜 굵기에서 0.02mm씩 낮춰 출시하고 있다. 하지만 파이로트에서는 별로 신경 쓰지 않는 분위기다.

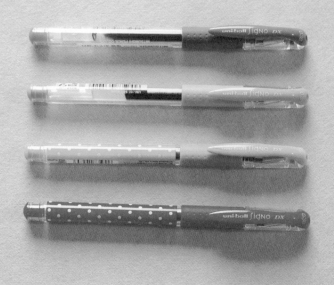

UNI 제트스트림

Jetstream

2002년 일본에서, 한 볼펜의 탄생으로 문구계는 대격변을 맞았다. 이 볼펜의 출시 이후 볼펜의 종류를 이야기할 때 이것이냐, 아니냐로 구분할 만큼 많은 사람들의 관심을 한 몸에 받은 볼펜이 바로 UNI의 제트스트림이다. 브랜드 명이나 제조사를 몰라도 "그 부드러운 볼펜 주세요!"라고 하면 다 알아들을 정도였다. 4세대 초저점도 잉크는 그렇게 탄생했다.

초저점도 잉크는 기본적으로는 유성이지만 기존의 유성 볼펜과 달리 잉크 찌꺼기나 끊김이 없고, 쓰는 순간부터 부드럽고 진한 필기감을 느낄 수 있다. 따라서 유성 볼펜계에서는 가장 완벽한 잉크로 불린다.

제트스트림의 인기는 일본뿐 아니라 한국에서도 대단하다. 특히 UNI가 한국에서 일본보다 저렴하게 제트스트림을 판매하면서 점유율을 올리는 데 도움을 주었다.

그런데 재미있게도 일본에서는 제트스트림이 아닌 파이로트 프릭션이 압도적인 1위다. 필기를 생활화하는 일본 사람들답게 지울 수 있는 볼펜에 대한 부분을 더 높게 평가한 것으로 보인다.

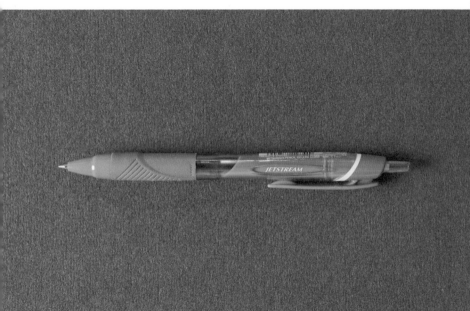

파이로트 프릭션 볼펜

Frixion

"볼펜이 지워진다고?"

UNI의 제트스트림을 누르고 일본 내 볼펜 판매 1위를 고수하고 있는 것은 파이로트의 지워지는 볼펜 프릭션이다. 다소 흐릿한 잉크 때문에 국내에서는 그리 인기가 없지만 일본에서는 간단하게 메모를 하고 또 지울 수 있다는 점에서 큰 사랑을 받고 있다. 특히 일본의 영업맨들이 사랑하는 볼펜으로 꼽기도 한다. 일본 통계를 보면 제트스트림과 매출액 차이가 2배 이상 난다.

이는 프릭션의 단가가 더 높은 영향도 있지만 잉크 소모량이 많은 것도 또 다른 요인으로 추측해볼 수 있다.

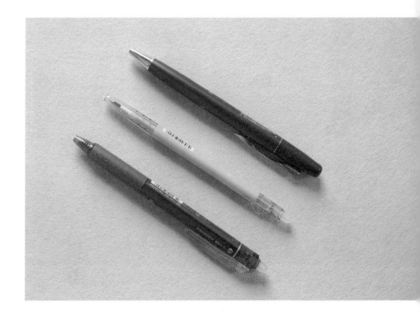

파이로트 아크로볼

Acroball

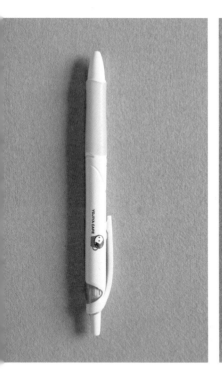
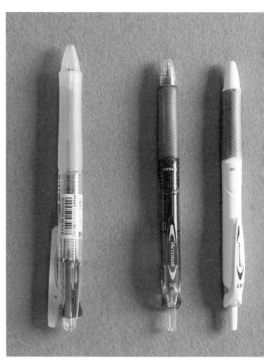

같은 초저점도 잉크를 사용하고, 비슷한 시기에 나온 UNI의 제트스트림이 이토록 승승장구하고 있는 동안 파이로트의 아크로볼은 여전히 기를 펴지 못하고 있다. 우리나라 오프라인 매장에서 거의 볼 수 없기 때문도 있겠지만 아크로볼에 대한 문구마니아들의 평가 또한 박한 편이다.

하지만 개인적으로는 제트스트림보다 아크로볼을 더 좋아한다. 솔직히 성능 차이도 잘 모르겠다.

나는 특히 파이로트 닥터그립4&1 멀티펜과 아크로볼의 조합을 매우 좋아한다. 묵직한 멀티펜과 부드러운 아크로볼 잉크의 컬래버레이션이 한 글자 한 글자 적을 때마다 기분 좋게 다가온다. 파이로트 닥터그립4&1 멀티펜은 얼마 전까지만 해도 일반 유성 볼펜 리필심을 넣고 판매했는데 최근에는 아크로볼 리필심을 넣어 판매하고 있으니 참고하자.

파이로트 닥터그립 볼펜

Dr. Grip

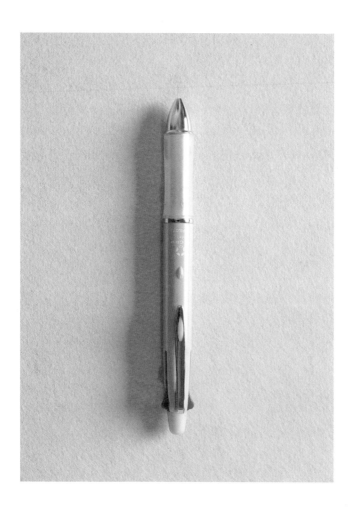

손에 쥐면 말캉한 실리콘 감촉 덕에 필기하는 일이 한결 편안하다.

닥터그립은 1991년 첫 발매 후 파이로트를 대표하는 샤프펜슬, 볼펜 라인업이 되었다. 닥터그립 라인의 특징은 뭐니뭐니해도 실리콘 그립이다.

정석대로 필기를 하는 사람이라면 필기할 때 중지의 첫 번째 마디가 눌리게 된다. 이를 위해 그립 부분에 무언가 장치를 하는 볼펜들이 나오게 되었다.

고무 그립은 시간이 지나면 노랗게 변색되고 쿠션감이 다소 약해지는 데 비해 실리콘 그립은 손가락에 가해지는 압력을 줄여주고 그립이 손에 착 감기는 역할을 해 전체적으로 필기감을 좋게 해준다.

시중에 나온 볼펜이나 샤프펜슬보다 길이가 짧고 굵은 편에 속하지만 필기구의 무게중심은 훌륭하다.

닥터그립은 하위 라인업이 많기로도 유명한데 대표적으로 G스펙G-Spec, CL, 풀블랙Full Black, 플레이보더Play Border 등을 들 수 있다.

톰보우 리포터스마트

Reporter Smart

20

일본을 대표하는 문구 제조사인 파이로트, UNI, 펜텔, 제브라Zebra, 톰보우Tombow 중에서 가장 늦게 4세대 초저점도 잉크를 발매한 톰보우는 늦게 발표한 만큼 제트스트림과 동등하거나 그 이상의 퍼포먼스를 보여주고 있다.

특이하게 단색 버전은 나오지 않고 멀티펜 형태로만 나오고 있다. 사용해보면 제트스트림보다 한층 더 진한 잉크와, 필기 시 살짝 브레이킹이 걸리는 느낌이 든다. 과도하게 부드러운 필기감 때문에 원성을 듣고 있는 제트스트림의 단점을 상위 보완했다.

제브라 스라리

Surari

볼펜 속에 들어가는 잉크는 우리가 모르는 사이 끊임없이 변화, 발전하고 있다. 흔히 겉으로 보이는 디자인이나 펜 굵기에는 큰 관심을 갖지만 잉크는 거기서 거기라고 생각하는 경우가 많다.

제브라의 스라리는 4세대 초저점도 잉크를 한 단계 업그레이드한 5세대 초저점도 잉크를 사용했다. UNI의 제트스트림이나 톰보우의 초저점도 잉크와 달리 유성 볼펜이라기보다는 중성 볼펜에 가까워 잉크의 흐름이 더 좋아졌다.

제브라는 일본에서보다 국내에서 더 높은 인지도를 가지고 있는데, 그에 비해 스라리에 대한 평가는 박한 편이다. 또한 요즘 학생들이 사용하고 있는 교과서가 유광 재질의 종이가 많아 스라리로 필기를 하면 잘 마르지 않다는 평가가 많다.

제브라 사라사

Sarasa

글을 적는 일은 생각을 적는 일이다.

글을 많이 써야 할 때 펜이 퍽퍽하거나 잉크가 끊어지면 집중력도 떨어지고 예민해진다. 공부를 할 때도 마찬가지다. 그래서 필기 양이 많은 학생들, 특히 수능시험이나 고시 등 시험을 준비하는 학생들은 진하면서도 부드러운 펜을 좋아할 수밖에 없다.

일명 '고시용 펜'으로 알려진 펜텔 에너겔, 제브라 사라사, UNI 제트 스트림은 공통적으로 진하고 부드러운 특징을 가지고 있다.

그중에서도 사라사는 펜텔 에너겔과 함께 수성 느낌의 중성 볼펜을 지향한다. 기존 중성 볼펜에 비해 훨씬 진하고 부드러운 필기감을 가지고 있다. 다만 엄청난 잉크 소모량으로도 유명하다. 하이테크C보다 잉크 소모량이 더 많은 것으로 알려져 있다. 최근에는 잉크 건조 속도를 85%나 올린 드라이 버전도 나왔다.

펜텔 에너겔

Energel

펜텔 에너겔은 제브라 사라사와 함께 독특한 포지션을 담당하고 있는 중성 볼펜이다. 앞에서 이야기했듯 두 펜 모두 진하면서 부드럽고 잉크 소모량이 많다는 공통점이 있다.

에너겔은 사라사와 묘하게 다른 부드러움이 있다. 제트스트림의 중성 볼펜 버전이라고 착각할 정도다. 에너겔의 촉은 니들팁과 스탠다드 촉 두 가지 버전이 있는데 개인적으로는 안정적인 필기가 가능한 스탠다드 촉 버전이 더 좋다.

모나미 FX-ZETA

FX-ZETA

4세대 초저점도 잉크를 사용하는 모나미의 FX-ZETA는 UNI 제트
스트림의 인기에 재빠르게 대항한 볼펜이다. 성능은 제트스트림에
필적하는데 일부 문구마니아들 사이에서는 일본 제품보다는 국산
제품인 모나미 FX를 더 많이 사용해야 한다는 이야기도 있다.
멀티펜을 좋아하는 한 사람으로서 FX 멀티펜이 나오지 않고 있다는
점이 조금 아쉽다.

UNI 파워탱크

Power Tank

무중력상태인 우주에서는 펜을 사용할 수 있을까?
우주 영화에 필기하는 장면이 있었던가?
우주에서는 태블릿PC에 전자펜으로 필기를 할 가능성이 더 커보이
지만 일본에는 제조사마다 '중력 볼펜'을 출시하고 있다. 대표적인
중력 볼펜으로는 UNI 파워탱크, 톰보우의 에어프레스, 파이로트의
다운포스가 있다.

중력 볼펜이란 리필심에 압력을 줘서 글씨를 쓰기 어려운 제한적인 환경에서 유용한 볼펜이다. 예를 들어 누워 쓸 수도 있고, 벽에 종이를 대고 쓸 수도 있으며, 심지어 물속에서도, 우주에서도 쓸 수 있다. 일본에서는 건설 현장에서 벽면에 대고 설계도면에 메모를 할 때 유용하다고 광고하고 있는 걸 본 적이 있다.

UNI의 파워탱크는 다른 두 개 제품과 달리 독특한 방식으로 잉크에 압력을 주는데 리필심 자체에 압력을 주는 장치가 있다. 그래서 리필심을 보면 뭔가 대단한 구조로 되어 있음을 알 수 있다. 3사의 중력 볼펜 중 가장 일반 볼펜처럼 생겼으며 일본의 한 커뮤니티에서는 제트스트림보다 더 실용적이라는 평가를 하고 있기도 하다.

톰보우 에어프레스

Air Press

톰보우의 중력 볼펜으로, 보디 길이가 다소 짧은 편이다. 하지만 오히려 현장에 가지고 다니기 좋고 빠르게 메모할 수 있다는 장점이 되기도 한다. 에어프레스는 다운포스와 마찬가지로 보디 자체에서 리필심에 강한 압력을 주는 구조로 되어 있는데 그래서 볼펜심을 넣고 뺄 때 "퓨슝" 하는 소리가 난다. 투명한 에어포스의 경우에는 내부가 다 비치는 게 매력적이다. 개인적으로 가장 아끼는 볼펜 중 하나다.

파이로트 다운포스

Down Force

퓨슝퓨슝.

이 의성어만으로 중력 볼펜의 독특한 노크감을 설명하기에는 부족함
이 있지만 써본 사람이라면 그 느낌을 이해해주리라 믿는다.

파이로트에서 출시하고 있는 중력 볼펜, 다운포스는 특유의 노크감
을 가지고 있다. 다른 제조사의 중력 볼펜과 달리 다소 굵은 편이고,
잉크가 잘 끊기고 그다지 부드럽지 않아 아쉽긴 하지만 "퓨슝퓨슝"
하는 노크감은 내가 가진 필기구 중 가장 좋다.

라미 사파리 볼펜

Sapari

만년필이 주는 필기감과 볼펜이 주는 필기감에는 극명한 차이가 있
다. 그래서인지 각각을 대하는 방식에도 마찬가지로 차이가 생긴다.
만년필은 섬세하고 조심스럽게 다루는 반면, 볼펜은 더 편하고 친근
하게 다루게 된다.
라미 사파리 라인을 접하기 전까지는.
라미는 사파리 만년필로 매우 유명하지만 사파리 라인업으로 볼펜과
샤프펜슬도 나오고 있다.
사파리 볼펜은 얼핏 보면 만년필로 착각할 정도로 사파리의 특징을
그대로 가지고 있다. 사파리 특유의 눌린 그립과 매끈한 보디, 다양
한 색깔이 사파리 만년필을 쏙 빼닮았다. 눌린 그립 덕분에 필기를 할 때 손가락
이 어디를 잡을지 헤맬 필요가 없다. 만년필보다 일반적으로 사용하기 편한 볼
펜이기에 선물 하기에도 좋다.

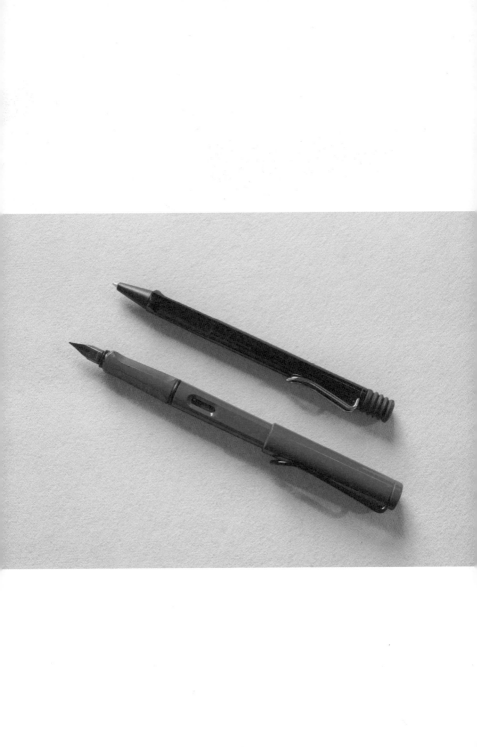

톰보우 줌 505

Zoom 505

30년이라는 시간. 그 시간이 주는 견고함과 단단함.

사람도 그 시간 동안 그렇게 성장해간다.

톰보우 줌 505는 1986년 첫 발매된 이후 현재까지 출시하고 있는 롱

셀러 문구류다. 고급스러운 알루미늄 보디와 산뜻한 색깔로 오랫동안 사랑 받아오고 있다.

줌 505 라인업에는 유성 볼펜, 수성 볼펜, 샤프펜슬 3가지가 있다. 금속 재질을 사용했지만 무게는 상당히 가볍고, 저중심 설계로 필기할 때 안정적이다. 아쉬운 건 고무그립을 사용해 고급스러운 이미지에 살짝 흠집이 난 점 정도다.

톰보우 100주년 기념 라인업에 포함될 정도로 톰보우에서 애정을 가지고 있는 제품이기도 하다.

사쿠라 크레파스 겔리롤

Gelly Roll

색이 갖는 다양성은 사람의 개성과도 닮아 있다.

똑같이 '빨간색', '초록색', '파란색'이라고 불리더라도 사실 그 안에는 수많은 종류의 빨강, 초록, 파랑이 있다.

이런 색에 특화된 볼펜으로는 사쿠라 크레파스의 겔리롤을 떠올릴 수 있다. 다이어리를 꾸밀 때 파이로트의 하이테크C, UNI의 시그노와 더불어 꼭 있어야 하는 볼펜이 바로 겔리롤이다.

사쿠라 크레파스는 세계 최초로 크레용과 파스텔을 결합한 크레파스를 만든 일본 제조사다. 그에 걸맞게 세계 최초로 중성 볼펜인 겔리롤을 만든 곳이기도 하다. 겔리롤은 촉이 다소 굵긴 하지만 최근 촉을 가늘게 한 FINE 버전을 출시하면서 소비자들의 성향을 맞춰 나가고 있다. 겔리롤은 20여 가지 색상이 있고, 그중 펄이 들어간 잉크도 있을 정도로 다이어리 꾸미기에 최적화되어 있다.

스타빌로 포인트 88

Point 88

스완 스타빌로Schwan-Stabilo는 백조를 엠블럼으로 사용한다.

사실 유럽 쪽 필기구는 많이 구매하지 않는 편인데 까르네 노트로 유명한 복면사과 대표님의 블로그에 소개된 것을 보고 따로 구매했던 볼펜이다. 의외로 국내에서 독일산 문구를 쉽게 구매할 수 있는데 시내 큰 문구점에 가면 스타빌로에서 나온 필기구들도 다양하게 구경할 수 있다. 길이는 꽤 긴 편이고 오렌지색 보디에 하얀색 스트라이프가 산뜻한 느낌을 준다.

포인트 88은 수성 볼펜의 일종으로, 다소 번지고 부드럽게 써지는 편이다.

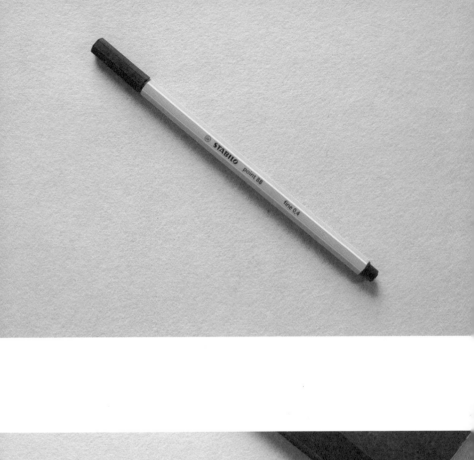

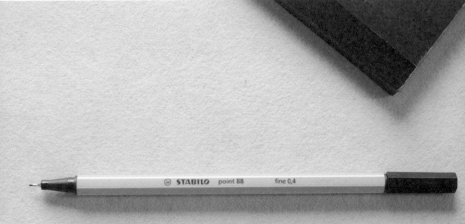

UNI 우드노트

Woodnote

연필의 아날로그 감성을 펜에도 담고 싶었던 걸까?

나무 재질의 보디가 주는 편안함과 따뜻함에 UNI의 대표적인 중성

볼펜 시그노의 리필심을 사용한 우디노트에 대한 첫 느낌이다.

생각과 달리 들었을 때 상당히 가벼운 편에 속하고, 당시 조금 실험

적으로 나온 라인업 같다. 개인적으로는 캡이 예뻐서 구매했는데 너

무 가벼워서 오히려 평소에 쓰기에는 조금 부족해 보인다.

BIC 라운드

Round

모나미에서 가장 강력한 경쟁자로 꼽고 있는 BIC.

BIC을 대표하는 라운드 볼펜은 저렴한 가격에 오랫동안 사용할 수 있는 볼펜을 찾는 사람들이라면 필연적으로 만나게 된다.

주변에서 쉽게 볼 수 있고 또 세트로 저렴하게 판매하고 있어서 많은 사람들에게 사랑을 받고 있다. 모나미와 함께 회사에서 가장 많이 볼 수 있는 볼펜이기도 하다.

단점이라면 리필심을 바꿀 수 없는 태생적 한계를 들 수 있다. 일회용처럼 쓰고 버릴 수밖에 없는 쿨한 볼펜이다.

UNI 스타일핏

Style Fit

학창시절에 UNI 시그노를 사용하면서 멀티펜처럼 다양한 색깔의
볼펜을 한 번에 쓰고 싶다는 생각을 다들 해봤을 것이다. UNI에서
그 생각을 실현시켜주기 위해 나온 것이 바로 스타일핏이다.

UNI는 중성 볼펜 쪽으로는 시그노, 유성 볼펜 쪽으로는 제트스트림
이라는 걸출한 두 가지 볼펜 라인업을 가지고 있다. 스타일핏은 거기
에 더해서 다양한 한정판 멀티펜 보디를 출시하면서 본격적으로 선
택형 멀티펜 시장을 열게 된다.

내가 좋아하는 캐릭터가 있는 보디에 원하는 색상과 굵기로 멀티펜
을 꾸밀 수 있다는 점이 여학생들의 마음을 사로잡으면서 큰 성공을
거두었다.

하지만 이후 UNI의 한정판 놀이가 시작되고, 각 파트 가격이 올라가
면서 학생들에게 원성을 사고 말았다.

파이로트 하이테크C 콜레토

Hi-tech-C Coleto

선택형 멀티펜을 가장 먼저 출시한 파이로트 역시 소비자들이 어떤 걸 원하는지 빨리 알아내는 능력을 가졌다.

하이테크C를 한 개가 아니라 멀티펜처럼 사용할 수 있다는 소식은 문구마니아들 사이에서 큰 설렘이었다. 게다가 하이테크C는 멀티펜으로 출시한 적이 없었기에 선택형 멀티펜이라는 점에서 더욱 신선했다.

하지만 사용하면서 가장 먼저 든 느낌은 '리필심 가격을 버틸 수 있을까?'라는 의문이었다. 부드럽고 진하게 써지긴 했지만 잉크 소모량이 엄청 났다. 기본형인 하이테크C도 잉크 소모량이 크지만 콜레토의 경우 리필심에 들어 있는 잉크 양이 더 적다. 이 부분은 UNI의 스타일핏과 마찬가지로 많은 원성을 사고 있는 부분이다.

제브라 클립온 멀티

Clip-on Multi

아무래도 국내에서는 제브라 제품이 가격이나 디자인 면에서 학생들에게 큰 사랑을 받고 있다. 무엇보다 오프라인 매장에서 쉽게 살 수 있다는 점이 가장 큰 장점이다.

'좀 괜찮은 멀티펜을 사볼까?'라는 마음을 가진 학생들이라면 가장 먼저 눈에 띄는 멀티펜은 제브라의 클립온 시리즈다. 가격 면에서도

매력적이지만 무엇보다 클립이 바인더로 되어 있어서 책이나 노트에 끼워 편리하게 쓸 수 있다.

클립온 슬림은 2, 3, 4색 멀티펜으로 발매되었고, 일반 클립온은 4&1 으로 샤프펜슬 유닛까지 있어 선택의 폭도 넓은 편이다.

+ 제브라 클립온 멀티 2000

제브라에서 나온 상위 라인에 해당하는 멀티펜이다. 보디가 알루미 늄으로 만들어져 있어 특히 아름다운 색상과 재질을 보여준다. 샤프 펜슬도 같이 사용할 수 있다. 클립온답게 클립을 바인더로 만들었다.

펜텔 슬리치즈

Sliccies

펜텔의 선택형 멀티펜. 파이로트의 콜레토, UNI의 스타일핏과 같은 성향의 볼펜이다. 샤프펜슬 쪽에서 압도적인 인지도를 가지고 있는 펜텔이지만 볼펜 쪽에서는 경쟁사에 뒤지고 있다. 중성 볼펜인 슬리치즈의 성능은 평균적이나 펜텔의 유성 볼펜 라인이 없다 보니 국내뿐만 아니라 일본에서도 찾아보기 힘들다. 샤프펜슬의 명가인 펜텔답게 다른 선택형 멀티펜과 달리 샤프펜슬 파츠가 0.3/0.5mm로 발매되었다. 하지만 제브라 프레필이 0.3/0.5/0.7mm 샤프펜슬 파츠를 발매하면서 이 또한 좀 퇴색됐다.

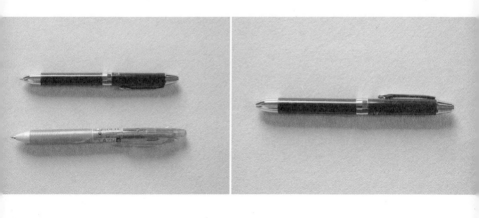

펜텔 비쿠냐

Vicuña

빈약한 펜텔의 유성 볼펜 라인을 지켜주고 있는 4세대 초저점도 잉크의 비쿠냐. 역시 제트스트림보다 인지도 면에서는 많이 밀리는 편이다. 펜텔에서는 비쿠냐 시리즈를 계속 밀고 있어 멀티펜 시리즈도 꾸준히 출시되고 있다.

블라인드 테스트를 하면 제트스트림과 비쿠냐를 구별할 수 있을까 싶을 정도로 품질 면에서 큰 차이는 없다. 하지만 일부 펜텔 마니아들 정도만 일부러 찾아서 구매하고 있을 정도로 펜텔의 볼펜 라인은 경쟁사에 비해 많이 밀려 있는 상황이다.

UNI 퓨어몰트 4&1 제트스트림 인사이드

Pure Molt

아날로그 감성이 물씬 나는 나무 그립.

매트하게 빠진 보디라인.

거기에 제트스트림의 잉크심을 하나도 아니고 여러 개 담아 하나의 펜으로 완성시켰다면 다른 어떤 펜도 더 이상 부럽지 않을 것이다.

제트스트림 멀티펜 중에서 가장 큰 인기를 끌고 있는 퓨어몰트 시리즈 이야기다.

국내에 정식 발매되기 전부터 인기가 상당해 많은 쇼핑몰에서 품절 상태가 꽤 오래 지속되었다. 퓨어몰트는 멀티펜이라는 실용성에 고급스러움까지 더해져 선물용으로도 좋다.

UNI 제트스트림 프라임 멀티펜

Jetstream Prime

나무 그립을 사용한 퓨어몰트의 엄청난 성공 이후 나온 제트스트림
의 최상위 라인 멀티펜이다. 거의 모든 재질을 금속으로 만들었고,
처음으로 국제 규격에 맞는 금속형 리필심을 같이 발매하였다.
UNI의 금속을 다루는 솜씨는 매우 높게 평가하고 싶지만 프라임 멀
티펜은 너무 무거워서 실제 사용하기에 적당해보이진 않는다. 대신
가볍게 메모를 하거나 사인을 하기에 좋다.
프라임 멀티펜의 발매에서 가장 주목할 점은 바로 '금속형 제트스
트림 발매'다. 감사하게도 국제 규격에 맞는 리필심을 만들어 타사
의 금속형 멀티펜에 그대로 사용 가능하다. 다만 아쉽게도 금속형
리필심들이 그렇듯 잉크 양에 비해 가격이 매우 비싸다.

+ UNI 제트스트림 멀티펜 F

UNI의 제트스트림 멀티펜은 다양한 라인업을 가지고 있는데 그중 제트스트림 F는 가는 멀티펜을 선호하는 여성을 위해 만들어졌다. 제트스트림의 압도적인 인지도에 힘입어 멀티펜 쪽에서 강력한 경쟁력을 가지고 있다. 멀티펜 라인 중에서 한정판과 캐릭터가 들어간 보디가 많기로 유명하다.

+ UNI 제트스트림 3색 멀티펜

UNI 제트스트림에는 다양한 멀티펜이 있는데 가장 기본적으로 2&1, 3&1, 4&1, 2, 3, 4색 볼펜 등 다양한 버전과, 0.38mm, 0.5mm, 0.7mm, 1.0mm 등 다양한 mm가 있다. 유성 볼펜으로 0.38mm가 나오는 경우는 매우 드물기 때문에 세필을 쓰면서도 유성 잉크를 사용하고 싶은 사람들에게는 좋은 선택지이기도 하다.

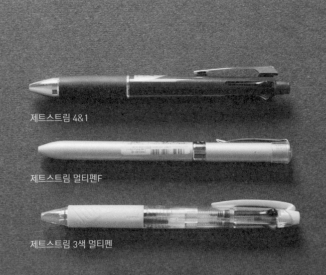

제트스트림 4&1

제트스트림 멀티펜F

제트스트림 3색 멀티펜

파이로트 프릭션 멀티펜

Frixion Multi

내가 좋아하는 펜에 내가 원하는 색들을 담아 하나로 만든다.

특별한 나만의 펜이 만들어지는 순간이다.

멀티펜의 매력은 바로 거기에 있다.

다만 굵은 보디를 쥐어야 하는 불편 정도는 감수해야 한다.

다양한 색상의 리필심을 사용할 수 있는 파이로트 프릭션은 지워지

는 잉크 덕에 일본에서는 수년간 판매 1위를 차지하고 있다. 멀티펜
으로는 플라스틱 재질, 금속 재질, 나무 그립을 사용한 버전 등이 있
다. 최근에는 가늘고 사무용으로 사용할 수 있는 BIZ 버전도 출시했
다. 또한 0.38mm를 사용해 세필을 좋아하는 사람들에게 좋은 평가
를 받고 있다.

+ 파이로트 프릭션 사인펜

프릭션은 사인펜으로도 출시되었는데 형광펜 대신 책에 밑줄을 그어
사용하기에도 적당하다. 프릭션 사인펜은 진하고 부드럽다. 간단하
게 필기를 하기에도 좋다. 지워지는 볼펜 프릭션은 이외에도 형광펜
과 크레파스 등 매우 다양한 필기구에 적용됐다.

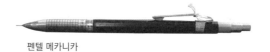

펜텔 메카니카

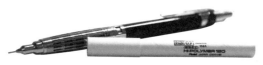

파이로트 HHP300

펜텔 일레븐

Hi-uni 3051

역사가 된
4대 샤프펜슬

| 펜텔 메카니카

문구마니아들에게 좋아하는 샤프펜슬을 꼽아보라
고 하면 펜텔 제품을 하나쯤은 언급하기 마련이다.
최근 대중성은 많이 떨어졌지만 기술력만큼은 최고
라고 평가받고 있기 때문이다. 펜텔에는 3가지 유명
한 샤프펜슬이 있다. PG1005와 최근 다시 복각된
스매시, 그리고 메카니카다.

1968년 세계 최초로 0.3mm 샤프펜슬, 메카니카가
세상에 나왔다. 니켈 실버 재질의 그립, 폴리에스텔
수지 재질의 보디로 그 당시 최고의 재료를 사용해
만들었다. 게다가 지금도 많이 사용되지 않는 회전
식 선단수납 방식을 사용했다. 3대 명기 중에서 유
일하게 단종된 샤프펜슬답게 온라인 경매 사이트에
서 수십만 원을 호가하는 높은 가격에 거래되고 있
다. 많은 사람들이 소장 가치 때문에 이 샤프펜슬을
높게 평가하고 있지만 필기감도 매우 좋은 편이다.

| 파이로트 HHP300

펜텔과 함께 가장 강력한 샤프펜슬 라인업을 가진
파이로트의 HHP300은 2000년 초쯤 단종되면서
마니아들 사이에서 안타까움을 자아냈다. 일명 '히
히포'라고 불리는 HHP300 샤프펜슬은 금속 그립
과 플라스틱 재질의 보디, 그리고 노크식 선단수납
방식을 사용한 샤프펜슬이다. 여러 가지 면에서 펜
텔 메카니카와 비교되는데 역시 가장 큰 차이점은
필기감을 들 수 있다. 히히포는 내부가 거의 비어 있
어서 텅빈 노크감과 가벼운 필기감으로 유명하다.
그립에 그려진 독특한 무늬도 인상적이다.

| 펜텔 일레븐

펜텔의 일레븐을 보면 P205와 PG5를 묘하게 합쳐
놓은 느낌이 든다. P205보다는 무겁고, PG5보다는
그립 부분이 더 촘촘하게 패였다. 현재 발매되고 있
는 샤프펜슬의 원형이라는 인식 때문에 옥션에서
매우 고가에 판매되고 있다. 물론 소장가치만큼이나
실제로 사용해보면 묵직한 무게와 P시리즈 특유의
안정적인 필기감이 인상적이다.

| UNI Hi-uni 3051

최근에 쿠로토가 같은 일반용 샤프펜슬을 주로 만
드는 UNI이지만 일본의 3대 문구 제조사답게 예전

에는 엄청난 제도용 샤프펜슬을 만들어내곤 했다. 보통 UNI의 제도용 샤프펜슬 라인업은 모델명이 M으로 시작하는데 이 샤프펜슬만큼은 Hi-uni라는 최상위 연필 라인업에 붙이는 네임을 가져다 썼다. Hi-uni 2050, 3050, 3051, 5050으로 이어지는 이 라인업은 일부 최상위 라인업에 카본 재질과 FF매틱이라는 매우 독특한 노크 방식을 차용했다. 샤프펜슬에 카본을 사용했다는 점도 독특하고 혁신적이긴 하지만 무엇보다 FF매틱이라는 방식이 가장 궁금할 것이다. FF매틱은 그립과 샤프 촉 사이 각진 라인의 링을 눌러 노크하는 방식으로, 필기를 끊김 없이 빠르게 할 수 있도록 한 것이다.

이런 독특하면서 실용적인 기능 외에도 카본과 알루미늄을 사용한 샤프펜슬 자체의 아름다움 또한 대단하다. 역시 단종돼서 매우 고가에 판매되고 있는 샤프펜슬 중 하나다.

MY GRAMPA SAYS
LIFE IS FULL OF HILLS..
SOME DAYS ITS UPHILL..
SOME DAYS ITS DOWNHILL...

FRANKLIN

메커니즘이
집약된,

샤프펜슬

'항상 뾰족한 연필이 있다면
매번 깎아야 하는 귀찮음도,
조금만 써도 글씨가 뭉개져 화가 나는 일도 없을 텐데…….'
샤프펜슬은 그렇게 세상에 나오게 되었다.

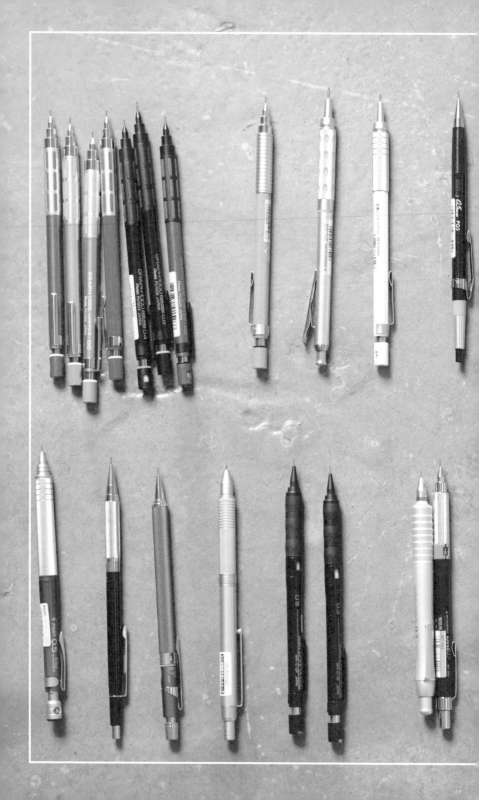

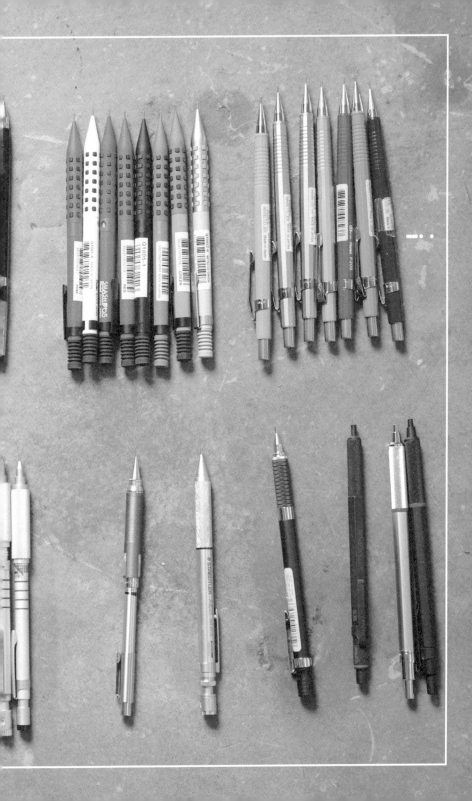

샤프펜슬의 구조

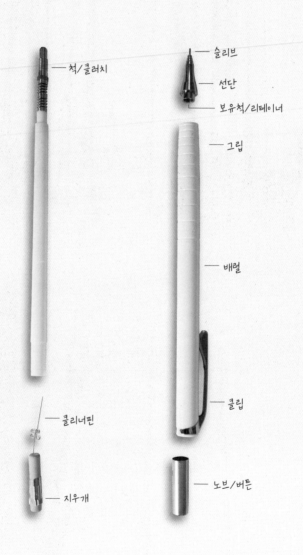

척/클러치

슬리브

선단

보유척/리테이너

그립

배럴

클립

클리너핀

지우개

노브/버튼

초급

샤프펜슬은 제도용과 일반용으로 나뉜다. 제도용 샤프펜슬은 정밀한 작업을 위해서 만들어진 만큼 정확한 기계적 완성도를 가지고 있고, 일반용은 실제 필기를 위해 만들어져 필기에 적합한 기능들이 들어가 있다.

샤프펜슬의 구조는 보기보다 복잡하다. 너무 한 번에 다 알려고 하면 어려울 수 있으니 초급자라면 우선 두 가지만 알고 가자. 슬리브와 그립이다.

슬리브Sleeve 또는 촉/가이드파이브

보통은 샤프 촉이라고 하며, 샤프심을 잡아주고 부러지지 않도록 하는 역할을 한다.

그립Grip

엄지·검지·중지가 실제로 닿는 부분으로 재질에 따라 롤렛 그립과 실리콘 그립 등이 있다. 롤렛 그립은 엄밀히 말하면 널링knurling 그립이라고 부르는 것이 맞다. 널링은 프랑스어로 원통 형상의 공작물 외면에 미끄럼을 방지하기 위한 목적으로 만들어지는 깔쭉깔쭉한 모양을 뜻한다.

(중급)

중급자라면 좀 더 세부적인 샤프펜슬의 구조를 알고 가는 것이 좋
겠다.

팁Tip/선단

촉과 구별해서 부르기도 하지만 슬리브와 선단을 합쳐서 선
단이라고 부르기도 한다.

배럴Barrel

샤프의 가장 큰 몸체 부분을 말한다.

클립Clip

다이어리나 포켓 등에 샤프를 끼울 때 사용하는 부분이다.

노브/버튼Knob/Push Button

노브, 버튼 또는 노크라고 불리는 이 부분을 눌러야 샤프심
이 나온다.

（ 상급 ）

샤프 구석구석의 구조와 각각의 역할을 다 마스터하고 있어야 진정 상급자라고 할 수 있다.

보유척/리테이너Rubber Lead Retainer

슬리브와 선단 사이에 있는 작은 고무링으로 슬리브촉에 클리너핀이나 샤프심으로 자주 세척하거나 내구성이 나쁜 샤프들은 고무가 빠지거나 헐거워지기도 한다.

척/클러치Chuck

샤프펜슬의 내부에서 샤프심을 배출하고 잡아주는 역할을 하는 샤프펜슬의 가장 핵심적인 부품이다.

클리너핀Cleaner Pin

지우개에 딸린 길다란 철사. 슬리브나 척에 샤프심이 부서져 있거나 뭉쳐 있을 때 청소하는 용도로 사용한다.

| 제도용 |

펜텔 그래프 1000 for pro

Graph 1000 for pro

샤프펜슬의 다른 이름, 메커니컬 펜슬mechanical pencil.
단순한 필기구처럼 보이는 샤프펜슬 속에는 그 이름처럼 나름의 복잡한 메커니즘이 숨어 있다.
'샤프펜슬이 뭐 별거야'라고 생각했다면 펜텔의 그래프 1000 for pro를 만나보자. 생각이 달라질 것이다.
그래프 1000 for pro는 10번 노크하면 정확히 5mm가 나올 정도로 내부 메커니즘의 완성도가 높다. 1988년 처음 발매된 이후 30년 가까이 한국과 일본에서 가장 큰 사랑을 받고 있으며, 높은 신뢰도와 뛰어난 필기감을 선사한다.
샤프펜슬의 필기감에서 가장 중요한 것은 무게중심이다. 그런 의미에서 그래프 1000 for pro는 처음 딱 잡아보는 순간 진면목을 알 수 있다. 가벼운 듯하면서도 원하는 대로 써지는 촉의 움직임이 놀랍다.
또한 그립에 금속 재질과 고무 재질 두 가지를 사용해 단단하면서도 부드러운 그립감을 준 듀얼그립 방식을 사용했다. 그립을 꽉 잡고 글을 쓰다 보면 살이 금속구멍 안에 있는 고무 그립에 닿아 편안한 필기감을 느낄 수 있다.
이 샤프펜슬은 내장 샤프심에 대한 평가도 좋았는데 발매 당시 내장심은 지금은 단종된 '하이폴리머 샤프심'이었다. 부드러운 샤프펜슬과 사각거리는 샤프심의 궁합이 마니아들에게 깊은 인상을 준 21세기를 대표하는 샤프펜슬이다.

43

펜텔 그래프 기어 1000

Graph Gear 1000

그립 부분은 필기구와 내가 직접 만나는 곳이다.

그렇기 때문에 그립의 재질은 직관적이면서도 주관적이며, 때로는 보디의 재질보다 더 잘 살펴야 하는 곳이기도 하다.

그래프 기어 1000은 펜텔에서 나온 몇 안 되는 금속형 제도용 샤프펜슬로, 그래프 1000 for pro처럼 듀얼그립 방식을 사용했지만 약간 다르다. 그래프 1000이 돌기가 나온 방식이었다면 그래프 기어 1000은 내부로 들어가는 음각 방식이다. 그리고 금속 재질을 살려서 롤렛 가공을 했다.
거친 느낌의 금속 재질

이 샤프펜슬의 가장 큰 특징은 클립을 이용해 선단수납을 하는 것인데, 선단수납은 촉 부분이 샤프펜슬 내부로 들어가 촉을 보호하는 방식이다. 보통은 뒤쪽 캡을 눌러 볼펜과 같은 노크 방식으로 촉을 넣거나 보디 부분을 돌려서 넣는 데 비해, 그래프 기어 1000은 클립을 이용한다. 그리고 강력한 스프링이 내부에 들어간다. 특히 0.3mm 같은 경우 떨어뜨리면 촉이 바로 휘기 때문에 그런 문제를 방지하기 위한 방법이다. 필기감은 그래프 1000에 비해 조금 아쉽다. 무게중심이 애매한 느낌인데 보디 길이를 조금 줄였으면 하는 바람도 있다.

펜텔 PG5

PG5

때로는 필기를 할 때도 정밀한 작업을 요한다.

길고 가는 보디, 미세하게 그어져 있는 그립이 특징인 PG5는 P시리즈와 함께 펜텔의 대표적인 제도용 샤프펜슬이면서, 일반 필기용으로도 크게 사랑 받고 있다.

PG5의 그립에 그려진 세밀한 라인은 손가락이 미끄러지지 않게 도와주면서 제대로 힘을 전달하는 역할을 한다. 가는 보디 때문에 힘을 주면 조금 휘는 것 같기도 하지만 그보다는 내가 원하는 대로 샤프펜슬이 가고 있다는 느낌을 받는다. 만년필의 부드러운 닙을 썼을 때 느껴지는 '낭창낭창'거리는 느낌을 이 샤프펜슬에서도 느낄 수 있다.

펜텔 PMG-AD

PMG-AD

늘 곁에 있을 때는 몰랐는데 만날 수 없다고 생각하니 더욱 그립고 소중해지는 건 사람, 동물, 사물 모두 마찬가지인 것 같다. 펜텔의 PMG-AD는 이제는 단종되어버린 샤프펜슬이다.

PG4와 함께 유독 인기를 누리고 있는 PG시리즈의 이 샤프펜슬은 제도용이지만 필기를 할 때 더욱 빛을 발한다. 특히 수학문제를 풀 때 한정된 공간에 많은 필기를 해야 하는데 그런 학생들에게 PMG-AD 0.3mm는 꼭 사용해야 하는 샤프펜슬이다.

PMG-AD는 0.3mm 샤프펜슬 중에서 가장 좋은 필기감을 자랑한다. 마치 손과 하나가 된 듯 손에 착착 감긴다. 다른 PG시리즈와 마찬가지로 샤프심을 넣기에는 다소 불편하지만 긴 클리너핀이 있어서 샤프심이 혹시 막히더라도 손쉽게 수리를 할 수 있다.

펜텔 스매시

Smash

1986년에 발매된 스매시는 그래프 1000 for pro의 일반 필기용 샤프 펜슬로 디자인되었다. 한때 단종되었다가 2000년 중반 복각재생산되었는데 그래프 1000, 메카니카와 함께 '펜텔의 3대 명기'라는 칭호를 받고 있다.

스매시는 고무 재질의 보디와 오돌토돌한 그립, 뛰어난 필기감까지 두루 갖췄다. 재미있는 사실은 단종되었을 당시 온갖 찬사를 받다가 다시 생산되고 구매하기 쉬워지면서 환상이 조금 깨졌다.

아마존 재팬 샤프펜슬 분야에서 1위를 차지하고 있을 정도로 한국뿐만 아니라 일본에서도 큰 사랑을 받고 있는 샤프펜슬이다. 예전에는 0.3mm, 0.9mm도 판매되었는데 지금은 0.5mm를 생산할 수 있는 기계만 남아 있어서 0.5mm만 생산된다는 이야기도 있다.

사람은 역시 망각의 동물이다. 사라져서 그리워하던 것을 새카맣게 잊고, 또 곁에 있다고 마음을 내려놓으니 말이다. 마음과 생각을 잊지 않기 위해서라도 우리는 끊임없이 뭔가를 적고, 또 기록해야 한다.

펜텔 P205

P205

펜텔의 가장 하위라인 제도용 샤프펜슬이다. 디자인은 국산 제도용 샤프펜슬과 거의 비슷하지만 가격은 P205$_{0.5mm}$가 5배 이상 높다. 하지만 가격만 비싼 건 절대 아니다. 내부 부품이 월등히 좋다. 쉽게 망가지지 않아 오랫동안 사용할 수 있다. 나도 고등학교 때 쓰던 P203$_{0.3mm}$을 아직도 잘 사용하고 있다. 항간에는 싸구려 제도용 샤프펜슬과 비슷하게 생겨서 책상 위에 올려놔도 아무도 훔쳐가지 않는 마성의 샤프펜슬이라는 별명도 붙었다. 가볍고 심플한 디자인이지만 기본에 충실한 샤프펜슬이다. 쓰면 쓸수록 그 가치를 알게 되는 펜텔의 베스트셀러 샤프펜슬이기도 하다.

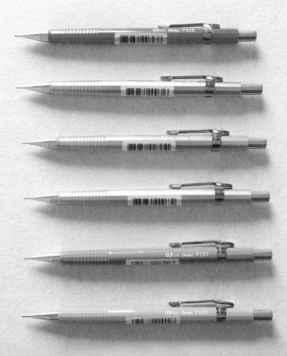

48

펜텔 PG1505

PG1505

펜텔의 P라인들은 수십 년이 지나도 좋은 평가를 받고 시대를 아우르는 샤프펜슬들이 많다. PG1505는 지금은 단종되었지만 샤프펜슬 마니아들이 갖고 싶어하는 펜텔의 샤프펜슬 라인업이다. 옆에서 보면 캡 쪽으로 갈수록 점점 가늘어지는 모습이 마치 일본의 전통 칼을 연상케 한다. 이 샤프펜슬은 까슬까슬한 롤렛 그립과 유광의 보디 라인을 가지고 있다. 보디가 긴 편이고 실제 필기를 해보면 내부 스프링의 '팅팅'거리는 느낌이 들어 아주 좋다고 하기에는 무리가 있다. 다만 펜텔에서 손에 꼽힐 정도로 아름다운 샤프펜슬이다.

파이로트 S10

S10

글씨를 써본 지 오래돼서 어떨 때는 글씨를 쓰려고 하면 뭔가 어색하다고 하는 사람들이 주변에 꽤 있다. 그리고 한때는 글씨를 잘 썼는데 요즘은 통 글씨를 안 써서 글씨체가 많이 망가진 것 같다고 변명 같은 푸념을 늘어놓는 사람들도 좀 된다. 그래서일까? 요즘 서점에는 초등학교 시절 펜글씨 교본이랑 비슷한 쓰기 책들도 제법 인기다.

필기 시에 집중력을 높이기 위해서는 무게중심이 낮은 필기구를 쓰는 것이 좋은데 파이로트의 S시리즈가 주로 그렇다. 파이로트의 S시리즈는 S3, S5, S10, S20으로 이어지는데 저가의 S3부터 고가의 S20까지 모두 보디로 갈수록 가늘어지는 S자 디자인을 가지고 있다. 그립이 굵고 보디가 가는 샤프펜슬은 손아귀에 힘이 적게 걸린다. 그래서 대부분 저중심 샤프펜슬이 된다. 저중심 샤프펜슬이면서 무게중심도 안정적이어서 마니아들 사이에서 좋은 평가를 받고 있다.

그중 S10은 펜텔 그래프 기어 500과 비슷하게 금속 재질의 그립과 플라스틱 재질의 보디를 사용했는데 그래프 기어 500과 달리 금속 재질이 차지하는 비율이 더 커 조금 무거운 느낌이 든다. 또한 다른 파이로트 샤프펜슬처럼 시중에서는 구하기 어렵다.

파이로트 H-1097

H-1097

파이로트의 제도용 샤프펜슬은 펜텔 이상으로 엄청나게 많다. 다만 S 시리즈를 제외하고는 그 엄청나게 많은 샤프펜슬들이 전부 단종되었다. H시리즈만 해도 종류가 굉장히 많은 편이다. HHP까지 하면 더욱 많아진다.

H-109X시리즈는 독특한 디자인으로 눈길을 모은다. 제도용 샤프펜슬에서 많이 사용되는 '롤렛 그립'이 전체 길이의 3/5을 차지하고 있기 때문이다. 그리고 샤프펜슬에서는 쉽게 볼 수 없는 아이보리 금속 재질도 매력적이다. 튀지는 않아도 빛이 나는 스타일의 샤프펜슬이다.

하지만 필기용으로 그렇게 좋지는 않다. 그렇다고 해서 나쁜 것도 아니다. 다만 그립감과 필기감이 애매해 뭔가 조금 부족한 느낌이다.

파이로트 오토맥

Automac

단종되었던 제품을 복각하는 것은 흔한 일이 아니다. 그만큼 그 제품의 아이덴티티가 확실하고, 마니아층을 형성하고 있어야 가능하다. 파이로트의 오토맥 역시 펜텔 스매시처럼 단종되었다가 복각한 샤프펜슬이다. 다만 스매시와 달리 오토맥은 디자인과 기능에 변화를 꾀했다.

코팅 처리된 금속 그립, 유광의 플라스틱 보디는 고급스럽고, 선단수납 기능과 샤프심이 자동으로 나오는 오토 기능까지 갖췄다. 무거운 편에 속하지만 필기감이 매우 좋다. 특히 포인트와 스트라이프로 된 그립 부분은 이 샤프펜슬의 필기감을 상승시키는 데 도움을 준다. 글씨를 작게 쓰거나 힘을 주게 되면 그립 앞부분을 잡게 되는데 그럴 때는 조밀한 점 모양의 그립 부분 때문에 미끄럽지 않고 편안하며, 스트라이프에 손가락이 닿아 훨씬 안정적인 필기를 할 수 있도록 도와준다.

UNI M9-522

M9-522

기본에 충실한 것이 가장 좋은 것이란 사실을 잊고 지나친 날들이 많았는데 요즘 조금씩 그 진리를 다시금 깨달아가고 있다.

UNI에서 유일하게 살아남은 제도용 샤프펜슬 M9-522처럼.

필기용 샤프펜슬로는 2000년 이후 가장 큰 사랑을 받고 있는 UNI이지만 제도용 샤프펜슬이나 고가 샤프펜슬은 HI시리즈가 단종된 이후 거의 발매하지 않는다.

M9-522는 대부분의 일본 제도용 샤프펜슬이 그렇듯 기본에 충실하다. 거친 느낌의 금속 재질로 된 롤렛 그립, 플라스틱 보디, 4mm의 촉과 심경도, 클립 등 제도용 샤프펜슬이 가져야 할 기본적인 요소는 다 가지고 있다. 그럼에도 샤프펜슬 자체의 무게는 가벼운 편이다. 또한 금속 재질의 그립 때문에 필기 시 저중심을 느낄 수 있고 세밀한 필기가 가능하다.

플래티넘 프로유즈

Pro-use

평소에 까칠하던 사람이 은근 자상할 때, 겉모습이 우락부락한 사람이 의외로 세심할 때 우리는 반전 매력이 있다고 이야기한다. 프로유즈는 그런 반전 매력이 있다.

프로유즈는 플래티넘의 유일한 제도용 샤프펜슬이다. 전체가 금속 재질로 되어 있는데 굵은 보디가 마치 분필깍지처럼 생겼다. 그립 부분이 살짝 굵고 가운데 부분은 가는 편이다. 특이하게 심경도가 촉 바로 아래에 있다. 무게는 약 21g이고 길이는 14cm 두께는 10mm로 무게부터 길이, 두께 모두 비정상적이다. 과도하게 무겁고 짧고 굵다. 생긴 것만 보면 답답한 느낌의 필기감을 가지고 있을 것만 같다.

하지만 이 샤프펜슬, 필기감이 아주 좋다! 무거운 샤프펜슬에서는 보기 드물게 촉의 움직임이 부드럽고, 장시간 필기해도 피곤함이 덜하다. 착 감기는 그립감과 원하는 방향으로 촉을 놀렸을 때 글씨체가 휘는 느낌도 산뜻하다.

그립의 물결 무늬는 독특하게 90도 방향이 아니라 앞부분으로 되어 있다. 상식적으로 생각해보면 미끄럼 방지에 도움이 안 돼 보이지만 실제로는 손가락이 그립을 잡을 때 아래쪽이 아니라 위로 힘을 준다는 것을 이 샤프펜슬을 쓰면서 알았다. 획이 많은 우리나라 글씨는 아래로만 힘을 주는 게 아니라 다양한 방향으로 힘을 나눈다. 그런 글자에 최적화된 필기감을 주는 좋은 샤프펜슬이다.

제브라 드라픽스 1000

Drafix 1000

드라픽스는 제브라의 최상위 라인 샤프펜슬이다. 그리고 불행히도 지금은 단종된 샤프펜슬이다. 펜텔 그래프 1000 for pro의 대항마로 출시된 샤프펜슬이지만 내구성과 인지도 문제로 일찌감치 단종됐다. 이 샤프펜슬을 보면 펜텔 그래프 1000과 비슷한 느낌을 받는데, 투박한 그래프 1000과 달리 제브라 드라픽스 1000은 라인이 아주 예쁜 샤프펜슬이다. 울퉁불퉁하지만 나름의 라인이 살아 있는 고무 그립도 이 샤프펜슬만의 특징이다. 무엇보다 필기감은 그래프 1000과 맞먹을 정도로 좋은 편이다.

만약 제브라에서 복각을 한다면 순위를 뒤흔들 수 있는 정도의 샤프펜슬이기도 하다. 기본적인 디자인이지만 필기용으로 가장 적합한 디자인과 필기감을 느낄 수 있다.

다만 다른 샤프펜슬과는 달리 0.3mm와 0.5mm의 필기감에 차이가 나는 점은 조금 아쉽다. 그만큼 제품 품질 면에 조금 문제가 있기 때문인데 내구성과 함께 고쳐서 다시 나오면 좋을 것 같다.

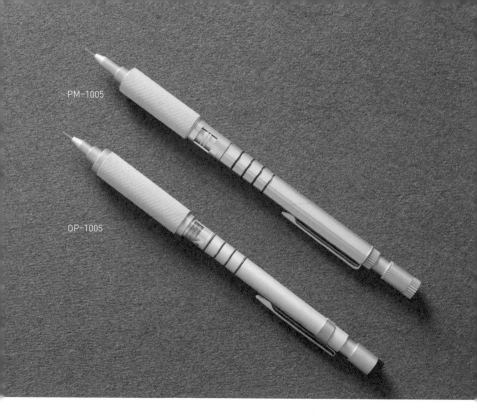

PM-1005

OP-1005

OHTO PM-1005

PM-1005

우리 사회에서 남들과 다르다는 건 큰 용기를 필요로 한다. 그런 가운데 OHTO는 파이로트·UNI·펜텔·제브라 같은 빅 4와는 다른 성향의 필기구를 출시하는 것으로 유명하다. 다를 수 있는 용기는 어디서부터 온 걸까?

OHTO의 금속 샤프펜슬은 전부 제도용이다. 무게는 무거운 편에 속하지만 그립 부분이 과도하게 굵고 보디는 상대적으로 가늘어 필기 안정감이 뛰어나다. 실제로 필기를 해보면 무게의 대부분이 그립에 쏠려 있어서 손아귀에는 힘이 거의 가지 않는다. 반면 그립에 쏠린 무게는 필기할 때 일부 종이에 촉이 닿으면서 상쇄되는 부분도 있다. OHTO의 1000시리즈 샤프펜슬 중에서 PM시리즈는 샤프펜슬의 배출량을 조절할 수 있는 레귤레이터가 들어 있다. 보통 필기를 많이 하다 보면 샤프심 배출량에 상당히 민감해진다. 각자 맘에 들어 하는 샤프심 길이가 있는데 대부분 한 번 노크하면 부족하고, 두 번 노크하면 너무 많이 나와 샤프심 일부를 다시 넣곤 할 것이다. 하지만 이 샤프펜슬은 한 번의 노크로 원하는 샤프심 길이를 조절할 수 있다. 단, 이런 레귤레이터가 들어 있는 샤프펜슬은 내부에 강한 스프링이 있어서 노크를 할 때나 필기를 할 때 '징징' 하는 느낌이 들기 때문에 호불호가 갈린다.

+ OHTO OP-1005

오토의 OP시리즈는 PM시리즈와 달리 보디의 모양이 원형을 띠고 있다. 선단수납 기능은 똑같이 들어가 있지만 샤프심 배출량을 조절하는 레귤레이터는 없다.

톰보우 베리어블

Variable

캡을 열고 쓰는 샤프펜슬을 본 적이 있다면 당신은 이미 필기구계 깊숙한 곳까지 들어와 있는 것이다.

톰보우 베리어블은 펜텔 케리 샤프펜슬과 함께 몇 안 되는 캡 방식의 샤프펜슬이다. 지금은 단종되었다. 문구마니아들이 갖고 싶어하는 단종 샤프펜슬 TOP5에 들 정도로 구하기 매우 어렵고 고가에 속한다. 베리어블은 특히 그립 부분의 색깔이 아주 예쁜데 마치 코일을 엮은 듯한 모습이다. 또한 캡 부분이 뚫려 있어서 버튼에 끼우면 보통의 샤프펜슬처럼 된다. 그립이 두껍고 보디가 가는 여타의 샤프펜슬처럼 베리어블도 저중심 샤프펜슬이면서 좋은 필기감을 가지고 있다. 그리고 샤프심 배출을 조절하는 레귤레이터가 내장되어 있어 원하는 샤프심 길이만큼 노크를 할 수 있다. 금속 재질의 샤프펜슬이지만 알루미늄을 많이 사용해 무게는 보기와 달리 꽤 가벼운 편에 속한다. 톰보우를 대표하는 샤프펜슬이기도 하다.

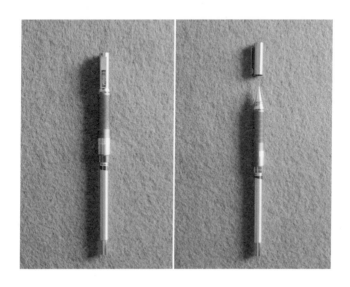

스테들러 925-85-REG

925-85-REG

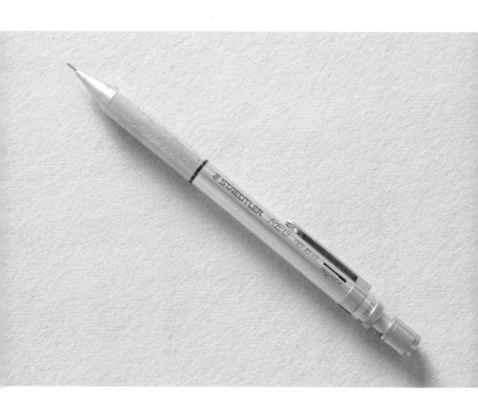

나의 첫 번째 볼펜이 파커의 조터 볼펜이었다면, 나의 첫 샤프펜슬은 바로 이 스테들러 925-85-REG다. 그래서인지 필기감이 그렇게 좋지는 않은 편인데도 내가 가장 좋아하는 샤프펜슬 중 하나다.

스테들러 925-85-REG는 OHTO의 샤프펜슬처럼 샤프심 배출을 조절하는 레귤레이터가 달려 있다. 그래서 OHTO에서 OEM으로 생산한 게 아니냐는 의견들도 있었다. 실제로 스테들러는 독일 브랜드인데 이 샤프펜슬은 일본에서 생산했다. 꽤 무거운 금속 재질의 샤프펜슬이지만 마치 알루미늄으로 만든 것처럼 아주 미끈한 표면을 가지고 있다. 거친 느낌의 롤렛 그립은 실제로 만져보면 매우 부드러운 편이다. 구분감 있는 노크감과 레귤레이터 때문에 필기 때마다 나는 '척척' 소리는 내가 이 샤프펜슬을 좋아하는 이유이기도 하다.

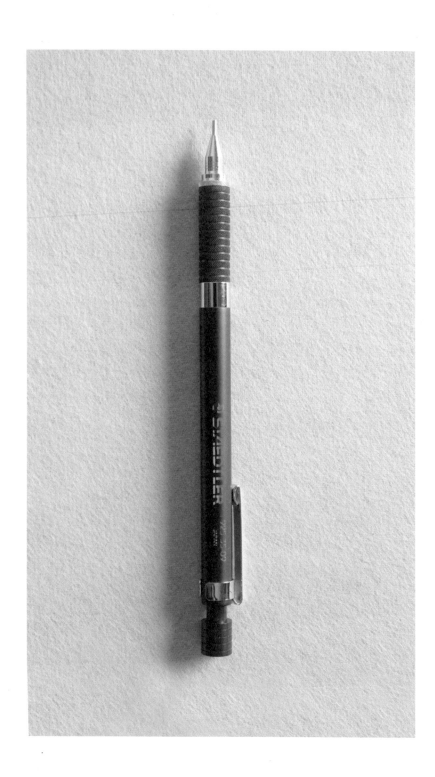

58

스테들러 925-35

925-35

925-35의 20주년 기념으로 발매된 N 버전은 색상만 네이비를 썼을 뿐 100% 같은 샤프펜슬이다. 일본에서 디자인된 샤프펜슬답게 기존의 스테들러 제도용 샤프펜슬과는 구별이 된다. 특히 상당히 미려한 알루미늄 보디는 이 샤프펜슬의 장점이다. 다만 무거운 데 비해 무게중심이 좋은 편이 아니라 필기용으로는 부족한 듯 보인다.

로트링 600

600

24g의 무게, 부러질 것 같은 가는 촉, 투박한 검은색 보디에 거친 느낌의 롤렛 그립, 그리고 빨간색의 0.35라는 숫자와 레드링.

로트링rotring 600은 '제도용 샤프펜슬'이라고 하면 이 이미지를 떠올릴 만큼 상징성을 갖고 있다. 과도하게 무겁고 초저중심의 샤프펜슬이라 샤프심을 갈아버리는 듯한 중압감 때문에 필기를 하기에는 부적절하다. 특히 무게 때문에 떨어지면 샤프 촉이 바로 휘는 몇 안 되는 비운의 샤프펜슬이기도 하다.

하지만 검은색에 레드링을 보면 이 무거운 샤프펜슬로 필기를 해야만 할 것 같은 착각에 빠져든다.

로트링 라피드 프로

Rapid Pro

로트링 600의 후속 샤프펜슬이다. 샤프심이 부러지는 것을 방지하는 쿠션 기능과 촉이 들어가는 부분적인 선단수납 기능을 가지고 있다. 꽤 무거운 편이지만 로트링 600보다는 필기 시 훨씬 편하고 안정감을 느낄 수 있다. 로트링 600이 제도용 샤프펜슬의 포스를 온몸으로 풍겼다면 라피드 프로는 조금은 필기용 샤프펜슬의 느낌을 가지고 있다. 무엇보다 샤프 촉이 부러지지 않도록 하는 기능을 두 개 정도 사용했는데 실제 써보면 로트링 600의 단점을 거의 극복한 모습이다.

로트링 600이나 라피드 프로 같은 샤프펜슬은 0.3mm를 사용할 때는 샤프심이 갈리는 느낌이 많이 나는데 0.7~0.9mm를 사용하면 굵은 샤프심 때문에 더 진하게 써지는 묘하게 다른 성향이 있다. 기존 샤프심보다 진하게 쓰고 싶은 사람들은 라피드 프로처럼 다소 무겁고 저중심 샤프펜슬을 써보는 것도 이 샤프펜슬의 장점을 극대화하는 방법이다.

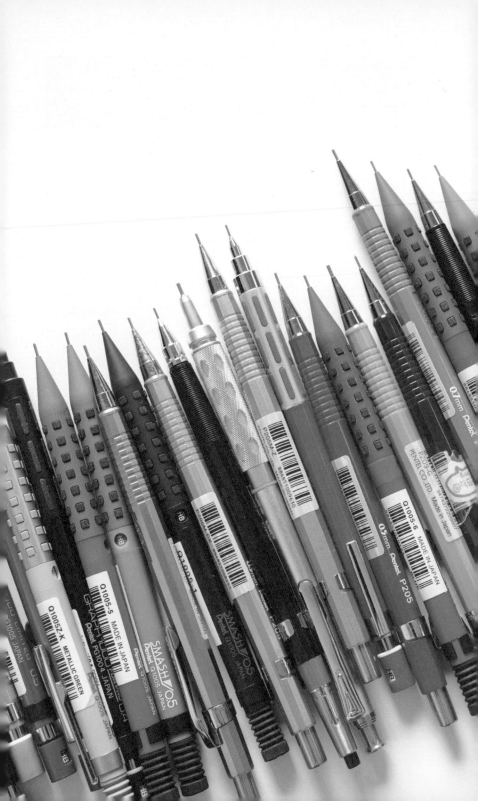

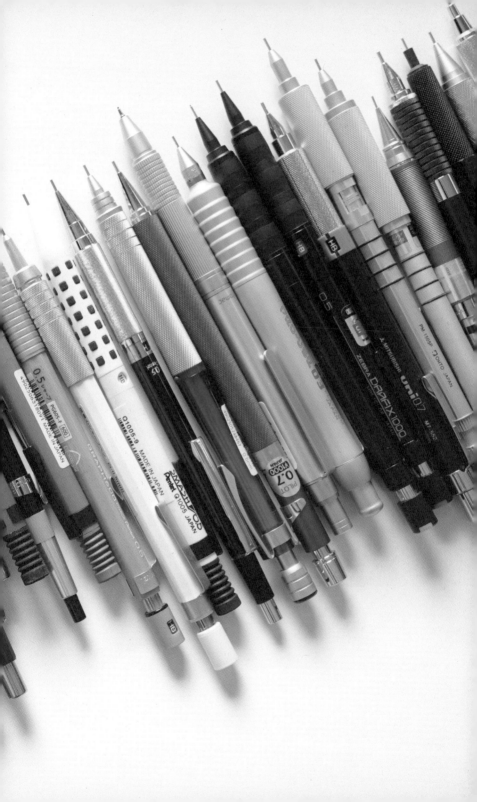

파이로트 S20

S20

일반용 샤프펜슬로는 필기감이 가장 좋은 샤프펜슬이다. 사실 파이로트는 샤프펜슬부터 볼펜 그리고 만년필까지 대부분의 분야에서 일본에서도 1위를 차지하고 있는 제조사다. 다만 이 샤프펜슬도 국내에 정식으로 수입이 되지 않다 보니 오프라인 문구점에서 구매하기는 쉽지 않다. 만약 구매할 수 있게 된다면 성인 선물용으로도 큰 인기를 누릴 가치가 있는 샤프펜슬이다.

촉 부분과 캡 그리고 클립을 제외하고는 전부 나무로 만들어져 있고 보디 중간이 살짝 굵은 것 빼고는 전반적으로 S라인 디자인이다. 디자인도 예쁘지만 필기를 해보면 그 진가를 알 수 있는데 손에 착 감긴다.

이 샤프펜슬을 써보면 다른 샤프펜슬과는 다른 필기감을 느낄 수 있다. 샤프펜슬이 아니라 볼펜으로 필기하는 것 같은 부드러움을 느낄 수 있으며, 무게중심도 안정되어 있다. 또 촉 부분이 다단으로 되어 있어 긴 편인데 이 때문에 필기감이 좋다는 말도 있다. 다만 많이 무거운 편이 아닌데도 떨어뜨리면 촉이 이상하게 잘 휜다.

파이로트 S5/S3

S5/S3

샤프펜슬도 저마다 필기감이 다르고, 신기하게도 각자 자기에게 잘 맞는 것들이 존재한다. 그럼에도 불구하고 누구에게나 좋은 평가를 받는 샤프펜슬도 존재한다. 바로 파이로트 S라인이 그렇다.

파이로트 S3/S5는 S3-S5-S10-S20으로 이어지는 S라인업 중에서는 가장 아래 자리하고 있다. 생긴 것도 별 특징이 없어 보인다.

하지만 써보면 '역시 파이로트 S라인이군.' 하는 생각이 든다. 같은 가격대 샤프펜슬 중에서는 비교가 불가능한 탁월한 필기감을 느낄 수 있다. 가볍지만 역시 촉의 무브먼트가 훌륭하다. 그만큼 무게중심이 안정되어 있어서 필기를 할 때 촉의 움직임이 좋다.

파이로트 샤프펜슬들은 대체로 필기감이 아주 뛰어난 편이다. 특히 그립 부분에 많은 신경을 쓰고 있다.

파이로트 닥터그립 샤프펜슬

Dr. Grip

필기 양이 많은 학생들의 경우 대부분 중지의 첫 번째 마디가 빨갛거나 눌린 자국이 생기기 마련이다. 그만큼 필기를 하다 보면 이 부분에 힘이 많이 간다는 것이다.

그래서 닥터그립은 그립 부분을 이중 실리콘으로 처리해 폭신한 느낌을 주고 필기 시 손가락에 가해지는 힘과 압박을 줄였다. 그러면서도 필기를 할 때 적당하게 힘을 가할 수 있도록 해 필기감에는 전혀 문제가 없다.

UNI의 알파겔과 더불어 가장 큰 사랑을 받고 있는 실리콘 그립의 샤프펜슬이다. 파이로트를 대표하는 샤프펜슬이기도 하다. 굵은 보디와 짧은 길이를 가지고 있지만 필기감은 좋은 편이다. 최근에는 0.3mm와 0.9mm로도 발매되었고 가장 많은 파생라인을 가지고 있다.

UNI 알파겔

Alpha Gel

알파겔을 잡으면 말캉거린다.

파이로트 닥터그립과 함께 실리콘 그립을 사용하는 대표적인 샤프펜슬인 UNI의 알파겔은 닥터그립보다 훨씬 더 말캉거리는 실리콘을 사용하고 있다. 과도하게 말캉거리는 느낌 때문에 필기를 할 때 힘을 제대로 주지 못하는 점은 아쉽지만 하드HARD 타입도 있어서 그 부분은 선호에 따라서 사용하면 된다. 실리콘 그립을 사용한 만큼 손에 가해지는 힘을 비약적으로 줄였고 또 손가락이 편안한 느낌을 받으면서 필기를 할 수 있다.

파이로트 데르후르

Del Ful

'흔들이 샤프펜슬' 하면 역시 파이로트가 가장 먼저 생각난다.

그런 파이로트에서 발매한 데르후르는 흔들이 노크 방식과 뒤 캡 노크 방식을 둘 다 가지고 있는 샤프펜슬로, 흔들이 샤프펜슬의 단점을 상당부분 보완했다. 보통 흔들이 샤프펜슬의 경우 가방 안 필통 속에서 흔들리다가 샤프심이 필통에 전부 나와 버리는 불상사가 종종 생긴다. 데르후르는 그런 단점을 보완하기 위해 선단수납 기능을 넣어 축을 안으로 넣으면 흔들이 기능이 록lock에 걸리도록 장치했다.

또한 흔들이 샤프펜슬들은 내부에 무거운 무게추를 가지고 있다. 이 추가 내부 메커니즘을 때리면서 샤프심이 나오는 구조다. 그래서 대부분 샤프펜슬이 저중심인 경우가 많지만 이 샤프펜슬은 무게중심이 안정적이고 또 필기감이 매우 좋은 편이다.

다만 흔들이 샤프펜슬의 무게추를 싫어하는 사람들이 있어서 그 부분에 있어서는 호불호가 갈릴 것 같다. 흔들이 샤프펜슬 중에서는 가장 좋은 필기감과 기능을 가지고 있다.

UNI 쿠루토가

Kuru Toga

2000년 이후 가장 인기 있는 샤프펜슬이 뭐냐고 물어본다면 망설임 없이 쿠루토가라고 이야기할 수 있다. UNI의 쿠루토가는 2008년 첫 발매 이후 6,000만 개가 팔린 2000년 이후 최고의 인기 샤프펜슬이다. 이 샤프펜슬은 다양한 라인업과 한정판으로도 유명하다. 최근 라인 업에는 샤프심을 더 오래 쓸 수 있는 파이프 슬라이드 기능까지 추가해 필기구 인기 1위를 굳혔다.

쿠루토가 샤프펜슬은 샤프펜슬을 써본 사람이라면 경험했을 단점을 기술력으로 완전히 극복했다.

보통 샤프펜슬을 쓰다 보면 샤프심의 한쪽 부분만 갈리게 된다. 샤프 심이 갈리기 때문에 샤프펜슬을 쓸 때는 돌려가며 사용하게 된다. 그 런데 필기를 연속으로 해야 하는 학생들의 경우 샤프펜슬을 돌리다가 또는 노크를 하다가 필기의 흐름을 놓치게 된다.

하지만 내부에 쿠루토가 엔진을 탑재한 쿠루토가 샤프펜슬은 촉이 종이에 닿는 순간 미세하게 샤프심 내부가 돌아가는 구조로 되어 있 다. 즉, 필기를 할 때마다 샤프심이 자동으로 돌아가면서 샤프심이 골고루 갈리도록 한 것이다. 즉, 이 샤프펜슬로 필기를 하면 샤프펜 슬을 돌릴 필요도 없고 항상 뾰족한 샤프심에, 비슷한 진하기로 필기 를 할 수 있게 된다. 필기를 해본 사람이라면 공통적으로 느끼는 불 편함을 극복한 이 샤프펜슬은 학생들에게 가장 많은 사랑을 받는 샤 프펜슬이 되었다.

67

UNI 시프트

Shift

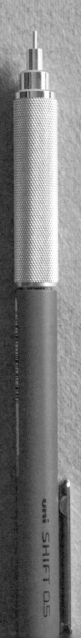

UNI의 가장 상위 라인업 샤프펜슬이다. 중간 부분을 돌려서 선단수
납을 하는 방식을 채택했다. 그와 함께 노크 록 기능도 같이 가지고
있다. 롤렛 그립과 긴 촉이 특징이다. 필기를 할 때 저중심이어서 조
금 더 안정적이다. 다만 필기용 샤프펜슬을 잘 만드는 UNI의 제품이
라고 하기에는 고급스러움과 기능 모두 부족한 게 사실이다.

펜텔 케리

Kerry

1971년, 일본에서는 만년필 붐이 일었다. 그래서 펜텔에서는 만년필처럼 들고 다닐 수 있는 고급스러운 샤프펜슬을 출시하게 된다. 그렇게 나온 게 바로 펜텔의 케리다. 그러니 얼핏 만년필처럼 보이는 것도 이상할 게 없다.

케리는 흔치 않은 캡 방식의 샤프펜슬이다. 일반용 샤프펜슬 중에서도 상당히 미려한 샤프펜슬에 속한다. 알루미늄으로 된 보디는 금속 재질의 아름다움을 잘 보여주고 있으며, 색상도 다양하다. 길이가 짧은 편이지만 캡을 뒤로 끼워서 사용하면 조금 더 길게 쓸 수 있다. 캡 내부를 보면 캡을 뒤로 끼워도 노크할 수 있도록 되어 있다.

다만 필기감에 아쉬움이 남는다. 무게중심이 애매한 게 필기할 때 고스란히 느껴진다. 펜텔에서 아름다움만 취하고 성능은 포기한 느낌이라 아쉽다.

플래티넘 오레느

샤프펜슬이 갖는 또 다른 구조적인 문제를 기술력으로 극복한 샤프펜슬이 하나 더 있다. 바로 플래티넘의 오레느다.

보통의 샤프펜슬은 구조적 문제로 인해 샤프심이 2~3mm 정도 남으면 더 이상 쓸 수 없다. 촉과 샤프심을 물고 있는 클러치 사이의 거리가 딱 그 정도이기 때문이다.

그런데 오레느는 촉 부분에 특수한 내부장치를 넣어 샤프심을 1mm까지 사용할 수 있도록 했다. 플래티넘의 독자 기술인 '제로신' 기능이다. 실제로 써보면 그 정도까지는 아니지만 기존 샤프펜슬보다 더 많은 샤프심을 쓸 수 있다.

그리고 오레느 샤프펜슬에는 포인트푸시매틱 기능과 함께 부분적인 선단수납 기능이 들어가 있다. 쉽게 말하면 촉 부분이 일부 들어가면서 샤프심을 더 사용할 수 있는 기술인데 이 역시 샤프심을 조금 더 사용할 수 있고 노크는 덜하게 하는 기능이라고 할 수 있다.

제브라 텍투웨이 라이트

Tect 2way Light

샤프펜슬은 사용하는 내내 샤프심을 조금씩 빼서 써야 하기 때문에 노크감도 필기감 못지않게 중요하다.

그런 면에서 제브라의 상위 라인 샤프펜슬인 텍투웨이는 다른 샤프펜슬에서는 느낄 수 없는 특유의 노크감을 가졌다. 힘을 들이지 않아도 노크가 되고, 특유의 경쾌한 소리가 인상적이다.

일반 노크와 흔들이 노크 방식 두 가지를 사용하고 있는 텍투웨이는 흔들이 기능을 록시키는 기술을 같이 가지고 있다.

그런 텍투웨이의 하위 라인업으로 텍투웨이 라이트가 있는데 텍투웨이만큼이나 우수하다. 플라스틱 재질로 되어 있으며, 투명한 보디와 텅 빈 흔들이 노크감이 독특해 오래도록 기억에 남는다.

무인양품에서 제브라의 텍투웨이 라이트 OEM을 판매하고 있다.

제브라 에어피트

Airfit

말캉한 고무 그립과 누르면 들어가는 촉이 그때는 어찌나 신기했던
지…….

에어피트는 내가 실제로 고등학생 때부터 대학생 때까지 썼던 샤프
펜슬이다. 그때는 이 샤프펜슬을 들고 다니면서 나만 들고 다니는 샤
프펜슬이라는 괜한 자부심을 느꼈다. 우리나라에서 학생들 사이에
가장 인기 있는 샤프펜슬이라 국내 한정판 에어피트를 판매하기도
한다. 하지만 그 인기에 비해 필기감은 아쉽다.

옛날에는 이 샤프펜슬이 참 좋다고 생각했는데 역시 사람은 세월이
지나고 더 좋은 샤프펜슬을 사용하면서 눈이 높아지는 것 같다.

톰보우 오르노

Olno

화려한 색상과 독특한 디자인, 거기에 몸통을 누르면 샤프심이 나오
는 샤프펜슬이 있다.
아이들이 참 좋아할 것 같은 이 샤프펜슬은 톰보우의 오르노다.
오르노의 '몸통노크' 기능은 정말 신선하다. 발매 초기부터 지금까지
도 선풍적인 인기를 끌고 있다.

페낙 더블노크

Double Knock

더블노크의 버튼을 '꾹' 누르면 선단이 내부로 쏙 들어간다.
페낙penac의 더블노크는 필기 시 안정감이 매우 뛰어나다. 저렴한 가
격과 무난한 디자인 때문에 그냥 지나치기 쉽지만 써보면 수년은 사
용할 정도로 매력적이다.

스테들러 779

779

스테들러의 롱셀러 샤프펜슬이다. 단단한 고무 그립과 다소 언밸런
스한 굴곡이 특징이다. 유럽 샤프펜슬답게 다소 투박하지만 그런 매
력 때문에 두고두고 사용하게 된다.

고쿠요 캠퍼스 주니어 펜슬

Campus Junior Pecil

이제 막 고학년이 된 초등학생에게 뭘 선물할지 고민이 된다면 고쿠요의 캠퍼스 주니어 펜슬을 추천한다.

초등학교 저학년 때는 주로 연필을 사용하지만 학년이 올라가면 샤프펜슬을 쓰기 시작한다. 아이들은 대개 글씨가 크고, 칸이 넓은 노트를 사용하기 때문에 굵은 샤프심의 연필 모양을 한 이 샤프펜슬이 딱이다.

초등학생을 대상으로 만들어진 고쿠요 캠퍼스 주니어 펜슬은 0.9/1.3mm의 매우 굵은 샤프심을 사용한다. 보디는 단단하지만 부드러운 고무재질이다.

그렇다고 해도 아이들만 쓰란 법은 없다. 굵은 샤프심을 좋아하는 성인들도 찾는 샤프펜슬이다. 보기엔 유아틱해보일지 몰라도 써보면 그런 생각은 들지 않는다.

SATURDAY
August
29

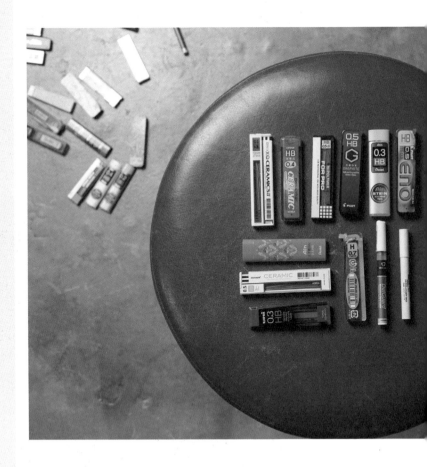

샤프심은
뭐 쓰세요?

아직도 샤프펜슬을 쓰는 사람이 있는지 의아한 사
람들도 있을지 모르겠다. 하지만 지금 이 순간에도
어딘가에선 한 통에 1,500원씩이나 하는 펜텔 AIN
샤프심이 인기리에 판매되고 있다.

좋은 샤프심에는 몇 가지 특징들이 있다. 일단 잘 부
러지지 않아야 한다. 그리고 필기를 계속 하더라도
흑연이 뭉개져서 글씨체가 망가지지 않을 정도로
단단함과 부드러움도 가지고 있어야 한다.

처음 펜텔 그래프 1000 for pro를 썼던 기억이 난다.
내장된 샤프심으로 필기를 하는데 특유의 갈리는
느낌과 함께 사각거리는 느낌에 '이 샤프심 뭐지?'
했던 기억. 지금은 단종된 펜텔의 하이폴리머 100
샤프심이다. 만년필에 어떤 잉크를 넣느냐에 따라
발색과 흐름이 다르듯이 같은 샤프펜슬이라도 어떤
샤프심을 넣는지에 따라서 필기감은 전혀 달라진
다. 그만큼 샤프펜슬과 샤프심의 조합은 중요하다.

요즘에는 펜텔 샤프펜슬의 내장 심으로 AIN 샤프
심이 들어가지만 AIN이 나오기 전까지는 하이폴리

머 120이 들어갔다. 일명 담뱃갑 모양 샤프심 케이
스로 불리는 이 샤프심은 지금은 단종되었다.

최근 좋은 평가를 받고 있는 펜텔의 AIN이나 UNI
의 나노다이아 샤프심의 경우 중립적인 성격이 강
한데 잘 부러지지 않고 부드럽게 써지는 편이다. 하
지만 HB를 기준으로 둘 다 중립적인 진하기를 가
지고 있다. 반면 하이폴리머 120은 조금 더 연하게
써지고 부드럽기보다는 종이에 갈리는 소리 때문에
사각거림이 느껴진다. 파이로트의 ENO 샤프심은
비슷한 시기에 나온 샤프심 중에서 가장 부드럽고
진하게 써진다. 같은 HB라도 다른 샤프심의 B 또는
2B에 해당하는 진하기다. 그래서 부드럽고 진하게
써지는 샤프심을 좋아하는 사람들에게 인기가 있지
만 샤프심의 흑연이 뭉개지는 단점을 가지고 있다.
현재 파이로트에서는 그라파이트 샤프심을 밀고 있
는데 ENO의 동생답게 상당히 진한 편이다.

샤프심을 좋아하는 소비자들의 패턴을 보면 극과
극으로 갈린다. 한쪽 부류는 연하게 써지는 것을 좋
아하고 다른 한쪽은 진하게 써지는 것을 좋아한다.
물론 샤프심의 심경도로 이 부분의 간극을 채울 수
도 있지만 같은 HB인데도 마치 다른 심경도 같은
느낌을 주는 샤프심들이 있다. 그런 면에서 하이폴
리머 120과 ENO는 같은 HB라도 극과 극을 달리
는 샤프심이다.

일본에서 가장 인기 있는 샤프심은 AIN STEIN이

다. 아마존 재팬 샤프심 인기도에서 1~5위까지 모두 AIN STEIN이 차지하고 있고, 6위쯤 되어서야 UNI의 나노다이아 샤프심이 나온다. 한국과 일본 모두 펜텔 AIN STEIN 샤프심에 대한 사랑은 지극한 편이다. 기존에 나왔던 AIN 샤프심과 달리 STEIN은 더 단단해 잘 부러지지 않는다. 반면 단단한 경도 때문에 같은 HB라도 다소 연하게 나온다는 단점이 있다. 물론 이런 단점은 HB 사용자의 경우 B를 사용하면 되기 때문에 큰 문제가 되지는 않는다.

펜텔 그래프 1000 for pro에 STEIN 0.4mm 샤프심을 써보았다. 샤프펜슬 자체가 가진 부드럽게 써지는 특징도 있겠지만 STEIN 0.4mm는 부드러움과 단단함 그리고 진하기를 모두 만족시켰고, 0.4mm 샤프심 중 TOP에 해당하는 아주 좋은 필기감을 주었다. 게다가 힘을 주면 부러질 것 같은 0.3mm나 다소 굵은 0.5mm가 아닌 가늘면서도 단단한 느낌이 인상적이었다.

앞에서 이야기했듯 어떤 샤프펜슬에 어떤 샤프심을 넣느냐에 따라 필기감은 달라진다. 또한 사각거림이 좋은 사람이 있는가 하면, 부드러운 느낌이 좋은 사람이 있고, 연한 걸 좋아하는 사람이 있는 반면 진한 걸 좋아하는 사람도 있으니 각자 다양한 샤프펜슬과 샤프심을 조합해보며 나에게 맞는 필기구를 찾아가는 재미를 느껴보면 좋겠다.

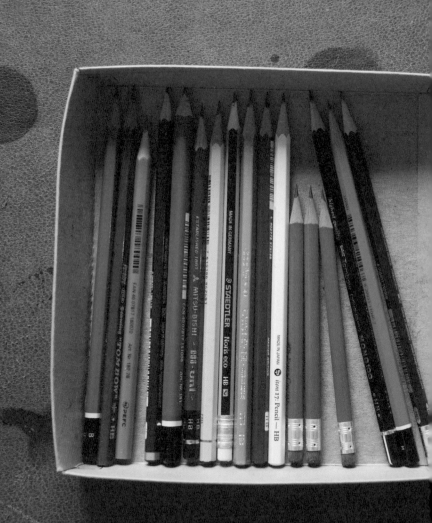

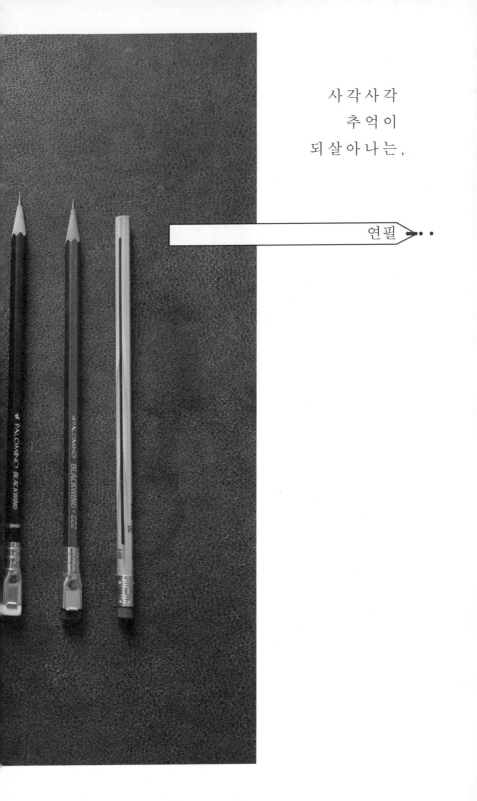

사 각 사 각
추 억 이
되 살 아 나 는 ,

연필

잘 다듬어진 나무 속 까만 연필심이 종이 위에 사각거리면
시각, 청각, 촉각, 후각을 동시에 자극한다.

정겨운 연필의 모양과 연필이 써 내려가는 진한 회색 글씨,
글씨가 쓰일 때마다 들리는 사각사각 소리,
손에 바로 와닿는 나무의 질감과 연필을 타고 올라오는 필기감,
코끝에 아리는 나무와 흑연의 아득한 향까지.

편리함만 추구되는 사회 속에서도 우리가 연필을 잡게 되는 이유다.

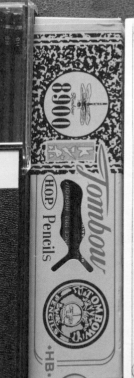

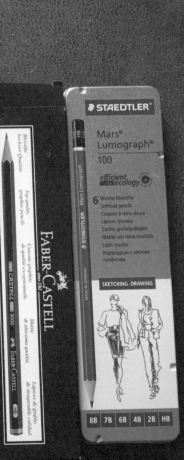

연필의 구조

흑연/연필심

몸통

경도 표시

스테들러 마스루모그래프

Mars Lumograph

인센스시더incense cedar라는 미국 서북부산 나무에 파란색 페인트로 6번의 도장, 검은색 꼭지에 은박 글씨, 하얗게 칠해진 모델명과 바코드.

그렇게 완성된 이 고급스럽고 아이덴티티가 확실한 연필이 바로 스테들러의 마스루모그래프다.

1930년 첫 발매 이후 큰 사랑을 받고 있는 파란색 병사. 태생은 제도용 연필이지만 최근에는 필기용으로도 많이 쓰인다. 마스루모그래프를 써보면 단단하면서도 연한 연필심이 느껴지는데 이것이야말로 마스루모그래프 고유의 개성이다.

기회가 되면 공장에서 깎인 채 나오는 마스루모그래프를 구매해보자. 짧고 날카로운 연필심은 연필깎이로는 도저히 만들 수 없는 모양과 필기감이다.

파버카스텔 카스텔 9000

Castel 9000

100년 넘게 잊히지 않고 사랑받는다는 건 어떻게 가능한 걸까?

파버카스텔의 카스텔 9000은 1905년 출시 이후 100년이 넘었지만 아직도 연필 인기순위에서 1, 2위를 다투고 있는 롱셀러 문구다.

카스텔 9000은 삼나무에 초록색 수성 페인트를 사용했다. 카스텔 9000의 가장 큰 장점은 역시 좋은 연필심에 있다. 부드러우면서도 적당한 진하기로 써지고 필기 시 흑연연필심의 뭉개짐도 매우 억제되어 있다.

이 초록색의 파버카스텔과 파란색의 스테들러는 연필계의 영원한 라이벌이다.

UNI Hi-uni

Hi-uni

기본이 되는 필기구는 기본을 아는 기업이 알아본다.

비록 쓰는 사람이 많이 줄었지만 연필은 자체로 특별한 의미를 갖고 있다. 문구류의 가장 기본이기 때문이다.

그래서 UNI는 최고의 연필을 만들기 위해 최선을 다했다.

필기구 강국이라 자부하는 일본이 유일하게 연필 제조기술에 있어서는 유럽에 비해 떨어진 편이다. 그런 일본이 절치부심 끝에 만든 연필이 바로 UNI의 Hi-uni다. Hi-uni는 UNI의 최상위 연필이기도 하다.

UNI는 이 연필에 대한 자부심이 대단하다. 회사명이 '미쓰비시 연필 주식회사'일 뿐 아니라, 최근에는 회사명 대신 'UNI'라고 부른다고 한다. 그리고 신입사원이 입사하면 제일 먼저 하는 일이 연필을 칼로 깎는 거라고 하니 UNI에서 연필이 차지하는 부분이 얼마나 큰지 알 수 있다.

표준에 가까운 카스텔 9000과 비교하면 Hi-uni는 극상의 부드러운 연필심을 가지고 있다. 연필이 아니라 마치 제트스트림을 쓰는 것처럼 진하고 부드럽다. 그래서 그런지 필기용보다는 회화를 할 때 많이 사용한다.

스테들러 Wopex

Wopex

연필을 좋아하는 사람들에게 그 이유를 물으면 연필 특유의 사각거림과 나무향을 이야기한다. 그런데 이 중 하나를 획기적으로 완전히 바꾼 연필이 스테들러에서 나왔다.

스테들러의 Wopex는 나무 대신 플라스틱 몸통을 사용하고 있다. 나무로 된 연필보다 훨씬 무거운 편이고 표면에 아주 다양한 색깔을 넣어 기존의 연필과 달리 굉장히 컬러풀하다. 마스루모그래프를 만들 정도로 나무 연필을 만드는 수준이 높은데도 이런 혁신적인 연필을 만들었다는 게 신기하다.

다만 연필깎이를 사용하기 힘들다는 단점이 있다. 재질이 플라스틱이어서 연필깎이 칼날이 잘 파고들지 못해 깎을 때 표면이 많이 망가진다.

스테들러 노리스

Noris

스테들러를 대표하는 연필 두 가지를 꼽으라면 134 연필과 노리스를
들 수 있다.
노리스는 골드와 블랙 그리고 끝부분의 빨간 지우개가 시선을 끈다.
134보다는 한 단계 상위 라인이고 이 버전부터 독일에서 생산하고
있다. 노란색의 134 연필에 환상을 품고 구매를 했다가 품질에 다소
실망한 사람들이 바로 다음에 구매하는 연필이기도 하다.
스테들러의 일반 필기용 연필 중에서 무난하면서도 품질이 보장된
연필이다.

스테들러 마스 에르고 소프트

Mars Ergosoft

어린 시절 처음 연필을 잡았던 때를 떠올려보자.

힘을 제대로 주지 못해서 연필이 자꾸 손에서 미끄러지던 기억이 있지 않은가?

귀여운 삼각형 모양의 마스 에르고 소프트에는 어린 학생들을 위한 스테들러의 배려가 고스란히 담겨 있다.

손의 힘을 제대로 전달할 수 있는 삼각형 모양에, 도색도 페인트가 아닌 고무 재질을 사용해 연필을 쥐면 말캉하다. 연필을 쥐었을 때 손에 배기지 않도록 한 것이다. 그러면서도 스테들러 특유의 파란색은 그대로 살아 있다.

이뿐 아니다. 연필 자체를 크게 만들어 잡기 쉽게 하면서도 연필 경도를 2B로 해 진하고 부드럽게 써지도록 했는데 이 또한 아이들을 위한 것이다.

톰보우 모노 100

Mono 100

톰보우 모노 100은 UNI의 Hi-uni와 함께 일본을 대표하는 연필이다. Hi-uni도 그랬지만 톰보우에서 모노가 차지하는 위치는 상상 그 이상이다. 실제로 톰보우의 주요 제품명을 보면 대부분 '모노'라는 명칭이 들어가 있다. 일본의 국민 지우개로 평가 받는 톰보우의 모노 지우개만 하더라도 1967년 모노 100 연필을 처음 출시하면서 세트로 같이 들어가 있던 제품이었다. 그리고 이제는 모노 100 연필보다 대중에게 더욱 잘 알려진 지우개가 되었다.

최상위 라인업이긴 하지만 나무의 결이 다소 거칠고 투박한 느낌이 많이 난다. 그래서 필기용보다는 미술 입시생들이 많이 사용하는 편이다.

톰보우 8900

8900

톰보우의 8900도 이제 100년이 넘은 연필이 되었다.

1900년대 초에는 톰보우 역시 연필을 만드는 기술이 매우 부족했다. 그런 톰보우에서 갖은 고생 끝에 만든 연필이 바로 8900이다.

톰보우의 모노 시리즈와 달리 연한 초록색인데 당시 나온 파버카스텔의 카스텔 9000을 모방한 듯한 흔적이 보인다. 이 연필은 나중에 모노 연필을 만드는 초석이 되었다.

톰보우 100주년 기념 제품 출시 때 연필로서는 유일하게 케이스까지 해서 풀세트가 나온 연필이기도 하다. 톰보우의 역사 그 자체인 것이다.

이 연필은 지금도 발매되고 있고 일반 필기용 연필로 사용되고 있다. 특유의 사각거림은 연필을 쓰는 재미를 느끼게 해준다.

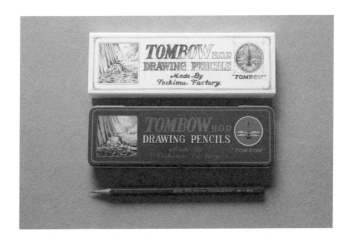

톰보우 2558

2558

톰보우의 저가 연필 라인으로, 일반 필기용 연필로 사용된다. 1950년
에 출시된 이후 큰 변화 없이 꾸준히 사랑 받고 있다. 노트에 써보니
톰보우 모노시리즈와 비슷하게 상당히 진하고 부드럽다. 흑연 입자가
조금 거친 면이 있어서 그런지 사각거리는 느낌이 꽤 강한 편이다.

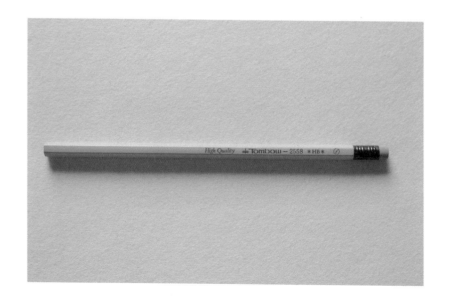

카렌다쉬 777

777

카렌다쉬CARAN d'ACHE의 777은 스테들러의 마스루모그래프와 다소 비슷하다. 연필심이 연하고 단단한 느낌이다. 마스루모그래프의 파란색과 카렌다쉬 777의 고급스러운 노란색은 각기 다른 느낌이지만 자부심이 느껴질 정도로 깔끔하게 페인트가 칠해져 있고 프린팅되어 있다. 연필 특성상 점점 닳아 없어지는데도 불구하고 최고의 기술력을 보여준다.

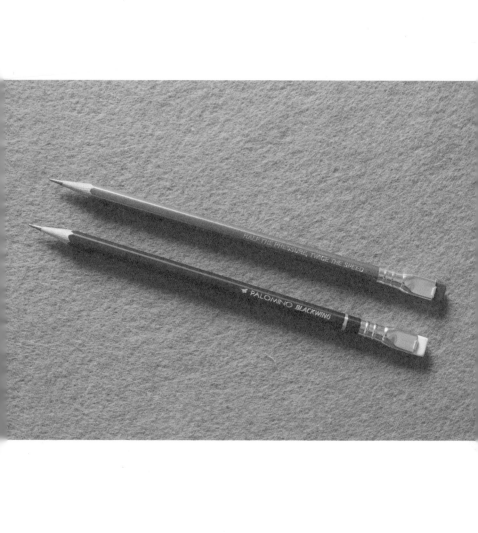

팔로미노 블랙윙

Blackwing

고급스러운 남색 페인팅과 끝에 달린 눌린 지우개는 블랙윙에서만
볼 수 있는 독특한 디자인이기에 더욱 느낌이 있다.

팔로미노palomino는 단종되었던 블랙윙을 최근 복각했다. 블랙윙은
원래 영국에서 생산했던 연필인데 복각하면서 지금은 일본 쪽에서
생산한다. 필기용이라고 하기에는 진한 연필심2B~4B 정도을 가지고
있다. 의외로 국내에 빨리 수입되었고 많은 사랑을 받고 있다.

몰스킨처럼 사람들의 감성을 자극하는 무언가가 블랙윙에는 있다.

톰보우 나무이야기

'나무이야기'라고 하면 카페나 목공방, 수목원 정도가 떠오르는데 연필 이름이 '나무이야기'라니 뭔가 예사롭지가 않다.

나무이야기는 톰보우에서 새로 내놓은 연필이다.

재활용 나무를 사용해 이어 붙이기를 하며 만들어서인지 보디에 독특한 무늬가 있다. 페인트를 칠하지 않고, 얇은 코팅만 된 내추럴 방식의 연필이다. 게다가 흑연도 재활용이다.

실제로 써보면 나무 느낌이 물씬 나고 톰보우 특유의 사각거림이 아주 좋다. 내추럴한 연필을 좋아하는 분에게 강력히 추천한다. 톰보우의 연필은 늘 중간 이상은 한다.

파버카스텔 UFO 퍼펙트 펜슬

UFO Perfect Pencil

수성페인트를 칠해 묘한 느낌을 주는 UFO 퍼펙트 펜슬은 기존 연필에 비해 많이 짧은 편이지만 부드럽게 써지는 필기감이 사람을 압도한다. 나무 냄새를 맡을 수 있는 몇 안 되는 연필이기도 하다.
카스텔 9000과 비슷하게 수성 페인트를 사용했는데 연하게 칠해진 페인트가 감성을 자극한다. 파버카스텔의 상위 라인 연필답게 가격은 비싸지만 품질로 그 가치를 증명한다.

톰보우 모노 J

Mono J

모노 연필은 다양한 라인업이 있는데 모노 J, 모노 R, 모노, 모노 100 등 총 4종류다. 모노 J와 모노 100은 국내 오프라인 매장에서 쉽게 구매 가능하다. 모노 J는 모노 시리즈의 엔트리급 연필이지만 미술을 처음 하는 사람들이 사용할 정도로 검증된 미술용 연필이다.

COLUMN 4

연필을 깎고, 쓰고,
좋은 지우개로 지우기

요즘 재미있게 보고 있는 만화《요츠바랑》의 13권
에는 요츠바가 할머니에게 연필깎이와 연필을 선물
받고 눈이 동그래지며 엄청 좋아하는 모습이 나온
다. 특히 칼carl의 엔젤5angel 5 회전식 연필깎이를 보
면서 연필이 뚝딱하고 깎이는 모습에 감탄을 한다.
우리도 추억 속에서 비슷한 경험이 하나씩 있을 것
이다. 바로 샤파의 기차모양 연필깎이다. 재미있는
것은 샤파 연필깎이에 들어가는 칼날이 칼 제품이
라는 것이다. 칼 엔젤5에는 소소하지만 기본적인 회
전식 연필깎이에 들어가야 할 기능들이 들어가 있
다. 바로 연필을 잡는 고정쇠가 고무로 되어 있어서
연필에 생채기를 내지 않는 것과, 연필심의 날카로
움을 조절할 수 있는 기능이다. 아무래도 커터칼보
다 쉽고 빠르게 자를 수 있다는 장점이 있다.
반면 커터칼의 경우 연필의 소모가 연필깎이보다
훨씬 적다는 장점이 있다. 연필을 커터칼로 직접 깎
아본 사람들은 공통적으로 느끼는 점이지만 나무

면을 깔끔하게 깎는 게 어렵다. 그래서 보통은 연필 깎이를 주로 사용하곤 한다.

연필을 잘 깎아 사용했다면 이제 잘 지우는 문제가 남았다. 지우개는 한 번 구매하면 잃어버리기 전까지 사실 다 쓰기 어렵다고들 한다. 하지만 그중에도 분명 좋은 지우개는 있다. 그리고 예나 지금이나 지우개의 능력을 평가하는 기준은 비슷하다. 지우개는 우선 부드럽게 잘 지워져야 한다. 그리고 지우고 난 뒤 지우개 표면이 깨끗하게 유지되어야 하고, 흑연이 묻어나지 않고, 지우개가 닿은 노트 표면이 밀리지 않아야 하며, 지우개 가루가 많이 나오지 않으면서 잘 떨어지고, 서로 잘 뭉쳐야 한다. 종이에 묻어 있는 '흑연'을 제거하기 위해서는 '지우개'의 성질이 상당히 중요하다. 그중에서도 경도는 지우개의 성능과 직결된다. 너무 단단해도, 너무 부드러워도 안 된다. 그런 의미에서 세계 최초의 플라스틱 지우개 제작사인 SEED사의 Radar는 최적의 경도를 찾아낸 듯하다.

현재 문구마니아들 사이에서는 파이로트의 하이폴리머 소프트 지우개가 최고의 평가를 받고 있는데 거기에 Radar도 추가해야 하지 않을까 조심스럽게

생각해본다. 일단 굉장히 잘 지워지고 지우개 표면
이 깨끗하게 유지된다. 다만 내가 필기 양이 많지 않
은 편이라 지우개 가루가 적당히 억제되는지는 판
단하기 힘들다.

내 책상 위에는 SEED의 Radar 지우개와 톰보우의
모노 스마트 지우개, 파이로트의 프릭션 지우개, 펜
텔의 하이폴리머 소프트 지우개가 자리 잡고 있다.
5.5mm의 두께를 가진 모노 스마트는 획과 점이 많
은 일본어 특성상 아주 작은 부분을 지울 수 있도록
한 것인데 다른 모노 지우개와 달리 지우개 자체를
좀 더 단단하게 만들어 지우개가 휘는 단점까지 없
앴다.

파이로트의 프릭션 지우개는 프릭션 볼펜을 위한
전용 지우개다. 프릭션 볼펜에 이미 고무 지우개가
부착되어 있긴 하지만 따로 지우개를 사용하는 게
좀 더 편리하다. 게다가 이 지우개는 닳지도 않아 잃
어버리지만 않으면 오랫동안 사용할 수 있다. 기존
의 지우개와 달리 두께가 매우 얇은데 틀린 글자나
숫자들이 대부분 '한 획'인 경우가 많기 때문이다.
그리고 글자를 지우기 위해 마찰열이 좁은 부분에
적용해야 하는 것도 하나의 이유일 것이다.

우리나라에서 가장 많은 사랑을 받고 있는 지우개

는 펜텔의 AIN이다. 그 외에도 파버카스텔의 더스트프리와 사쿠라크레파스의 사쿠라폼 등이 좋은 평가를 받고 있다.

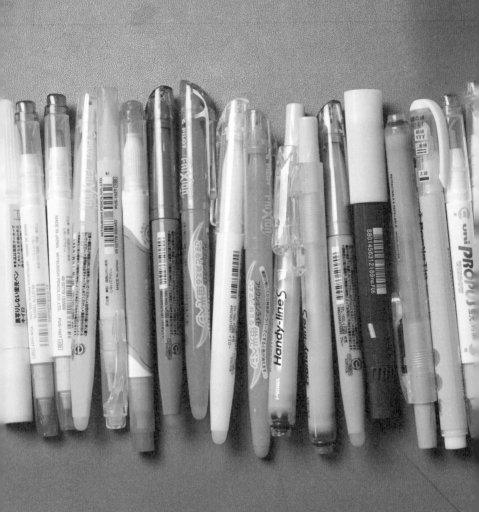

색다른
형태의
탄생,

홀더펜과 형광펜

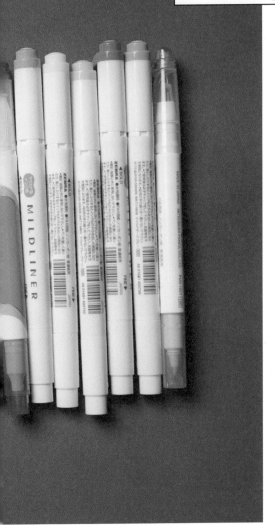

늘 있어야 하는 것과
특별히 필요한 것은
각자 독립된 가치를 갖는다.

꼭 있어야 하는 건 아니지만
있으면 좋은 것이라면
있어서 좋은 것이다.

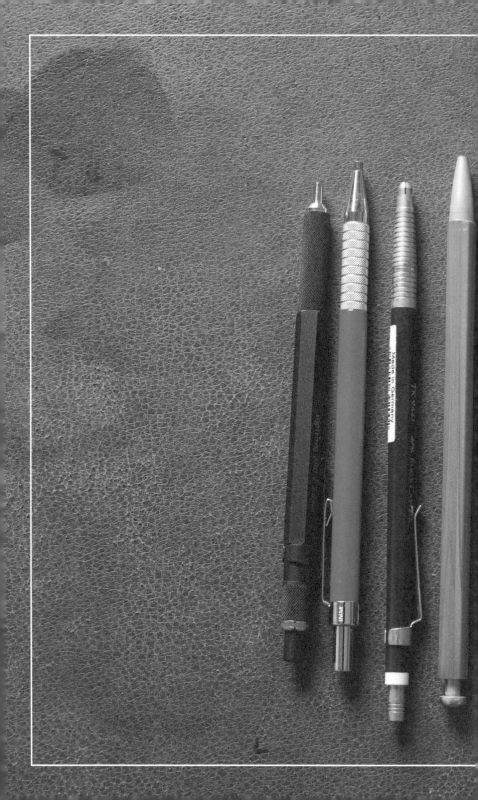

홀더펜의 구조

홀더펜은 연필과 샤프펜슬의 경계선상에 있는 필기구다. 쉽게 생각하면 연필심을 나무로 고정시킨 방식이 아닌 연필심을 홀더로 잡고 필기를 한다고 보면 된다. 연필에서 샤프펜슬로 넘어가는 과도기에 만들어졌지만 아직까지도 건축 쪽에서는 많이 사용하고 있다.

형광펜의 구조

형광펜은 책에서 중요한 부분에 표시를 하기 위해서 나온 문구류다. 진한 형광물질을 사용해서 눈에 쉽게 띄게 해준다. 학생들이 공부에 더 집중할 수 있도록 하는 기능성 필기구이지만 최근 책에 밑줄을 그어 읽는 풍토가 늘면서 다시 각광을 받고 있다.

| 홀더펜 |

스테들러 780C

780C

'홀더펜' 하면 가장 먼저 떠오르고 많이 사용하는 게 바로 스테들러 780C이다. 780C는 스테들러를 상징하는 파란색 보디와 금속 그립, 2.0mm 홀더심을 사용하는데 보통 샤프심이 0.5mm라는 걸 감안하면 상당히 굵은 편이다. 연필깎이가 필요 없는 샤프펜슬과 달리 홀더펜은 비슷한 역할을 하는 '심연기'가 필요하다.

필기용으로 홀더펜을 사용할 경우 심연기로 심을 가늘게 깎으면 세필을 쓸 수 있다.

나는 마스루모그래프 2.0mm 심을 보통 사용하는데 HB임에도 연하게 써진다. 금속으로 된 롤렛 그립이 까실거리지만 홀더심 자체가 굵기 때문에 안정적인 필기가 가능하다.

UNI FiEld

FiEld

UNI에서 발매한 홀더펜 FiEld는 건축현장에서 목재나 설계도에 사용하기 위해서 만든 홀더펜이다.

독특하게 흑연으로 된 홀더심이 아니라 빨간색의 홀더심이 들어가 있다. UNI는 의외로 홀더펜과 관련된 것들이 많은데. 2.0mm 홀더심과 휴대용 심연기가 따로 나온다.

기존의 홀더펜들과 달리 샤프펜슬과 같은 구조를 가지고 있어서 캡 노크 방식으로 심을 정확히 나오게 할 수 있다. 현장에서 장갑을 끼고 사용하는 경우가 많기 때문에 그립은 롤렛 가공 처리했다.

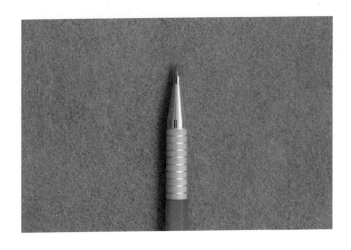

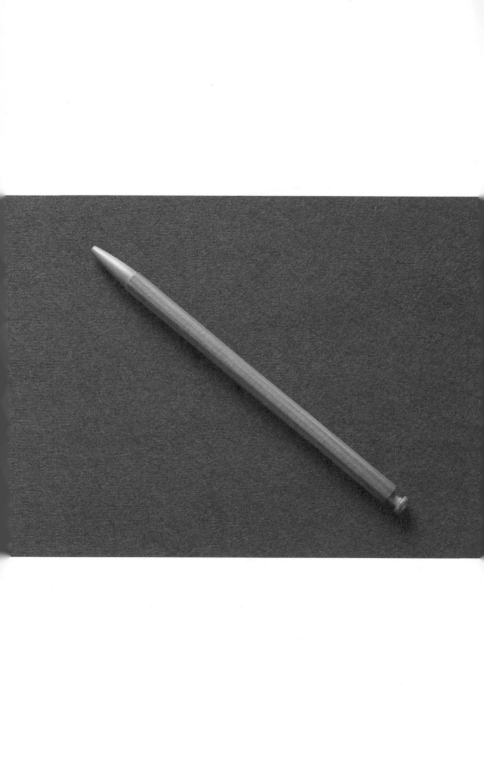

기타보시 성인 연필

북성연필 또는 기타보시라고 불리는 일본 문구 제조사에서 만든 성
인 연필은, 이름만큼이나 연필 느낌이 물씬 난다. 보디 역시 나무로
만들었다.

노크 방식도 샤프펜슬의 메커니즘을 그대로 적용했다. 기타보시는
예전부터 연필을 주로 만드는 제조사인데 꽤 오랫동안 소비자들이
연필을 많이 사용하지 않아 힘들었다고 한다. 그래서 연필과 흡사하
지만 샤프펜슬과는 차이가 있는 홀더펜을 만들기 시작했다. 그 결과
연필의 감성을 홀더펜에 잘 녹였고 발매 당시 일본에서 큰 관심을 받
았다.

같이 들어가 있는 휴대용 심연기는 샤프심통처럼 생겼는데 휴대가
편하고 홀더심이 잘 깎여서 좋은 평가를 받고 있다.

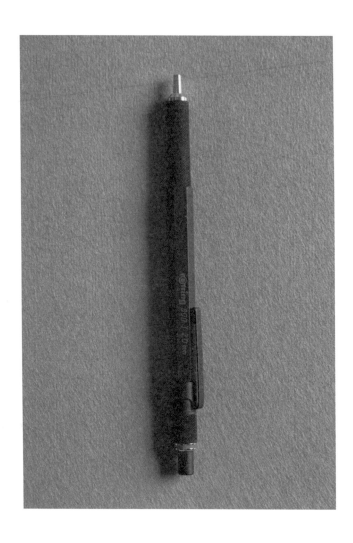

93

로트링 800

800

로트링을 대표하는 샤프펜슬은 누가 뭐래도 로트링 600이라고 할 수 있다. 검은색 메탈 재질로 되어 있어 단단하면서 무거운 포스를 내뿜는다.

로트링 600을 베이스로 한 홀더펜이 바로 로트링 800이다. 검은색 금속 보디와 붉은색 프린팅 그리고 레드링. 로트링을 좋아하는 사람들이 꼭 갖고 싶어하는 모습들로 가득 차 있다.

홀더펜 중에서는 꽤 고가에 속하는데 그만큼의 가치가 있다고 홀더펜 마니아들은 말한다. 다만 무게가 무거워 장시간 필기를 하기에는 무리가 있다. 그건 로트링 시리즈의 고질적인 문제이기도 하다.

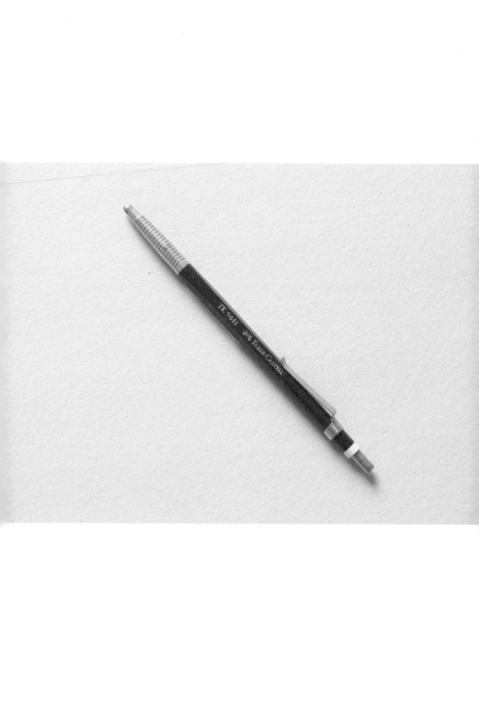

파버카스텔 TK9441

TK9441

파버카스텔의 홀더펜 사랑은 지극하지만 요즘에는 대부분 단종되어서 몇 안 되는 홀더펜만 만날 수 있다. 파버카스텔에서 나오는 홀더펜은 꽤 다양한데, 4600, 9440, 9441, 9600 등이 있다.

그중 필기용으로 사용하기에도 적합한 파버카스텔의 TK9441은 금속 그립으로 되어 있고 홀더펜 치고는 꽤 긴 편이다. 기본적으로 드로잉이나 설계용으로 나왔기 때문인 듯하다. 스테들러 780이 있다면 꼭 가지고 있을 수밖에 없는 짝꿍 홀더펜이다.

UNI Propus

Propus

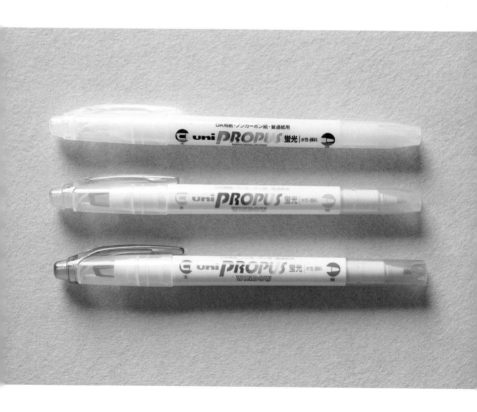

슥 또는 찌익.

형광펜으로 글씨를 쓰는 일보다는 이렇게 줄을 긋는 경우가 더 많다. 형광펜을 쓰다가 내가 어디까지 밑줄을 그었는지 몰라 뗐다 그었다를 반복해본 적이 있을 것이다.

형광심의 가운데를 투명하게 만들어 밑줄을 그을 때 책에 있는 글자를 확인할 수 있게 한 것은 UNI Propus의 디테일하고 신선한 발상이었다. 형광심에 글자가 가려서 어디까지 그어야 할지 고민할 필요 없이 사용할 수 있는 실용성을 갖춘 형광펜이다.

또한 Propus는 건조 속도가 빠른 DRY 버전, 좀 더 큰 형광심이 달려 있어 더 많은 글자가 보이는 '프로 마크뷰' 시리즈 등 라인업이 다양하다.

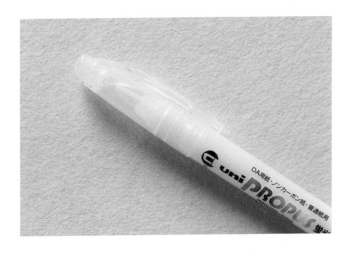

톰보우 Coat

Coat

제브라 OPTEX CARE와 함께 일본을 대표하는 톰보우의 Coat는 가는 형광심이 있어서 두 가지 형태의 형광펜을 하나에서 사용할 수 있다. 형광 발색이 매우 진하다.

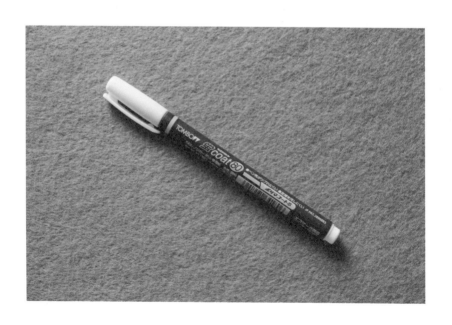

제브라 마일드 라이너

Mild Liner

제브라를 대표하는 OPTEX CARE 뒤를 이어 제브라에서 출시한 형광펜이다. OPTEX CARE가 검은색 보디를 사용해서 다소 남성적인 분위기를 보였다면 마일드 라이너는 하얀색 보디에 기존 형광펜보다 연하고 부드러운 잉크 색상을 가지고 있다.
처음 써보면 은은한 색깔 때문에 진하고 반짝이는 기존 형광펜과의 차이점을 바로 알 수 있다.

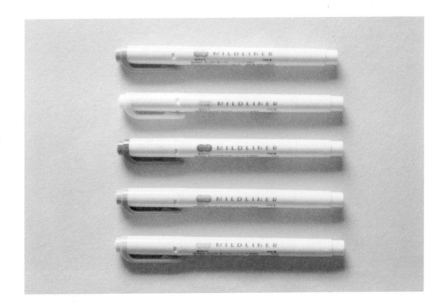

동아연필 고체 형광펜

은행이나 공항 등에서 쉽게 볼 수 있는 형광펜이다.

형광펜의 심을 고체로 만들어서 뚜껑을 열어도 굳지 않아 큰 사랑을 받고 있다. 미피 형광펜으로 많이 알려져 있다. 기존 형광펜과 달리 크레용을 쓰는 느낌이 들기도 한다.

아쉬운 점이라면 좁거나 작은 글씨에 형광펜을 칠하기 어렵다는 것이다. 넓은 부위를 한번에 표시할 때 유리하다.

펜텔/모리스 핸디라인

Handy Line

국내 문구 제조사인 모리스에서 만든 노크형 형광펜이다. 뚜껑이 없어서 잃어버릴 염려도 없고 형광심이 마르는 것도 방지할 수 있다. 뒷부분을 눌러서 형광심을 밖으로 뺄 수 있고 다시 누르면 내부로 들어가면서 뚜껑이 닫힌다. 신기하고 실용적인 기능 때문에 펜텔에서 OEM으로 생산했고 모리스 자체 생산보다는 펜텔 핸디라인으로 더 유명하다.

파이로트 프릭션 형광펜

Frixion

프릭션의 선풍적인 인기에 힘입어서 나온 파생 문구로 알았는데 막상 써보면 아주 만족스럽게 쓸 수 있는 문구류다. 형광펜인데 지울 수 있다니 프릭션의 혁신을 형광펜에도 그대로 가지고 왔다.

프릭션 잉크의 단점인 흐릿함은 찾아볼 수 없고 발색도 진하다. 책에 밑줄 긋는 걸 좋아하지 않는 사람이라면 꼭 구매해서 사용해보면 좋을 문구류이다.

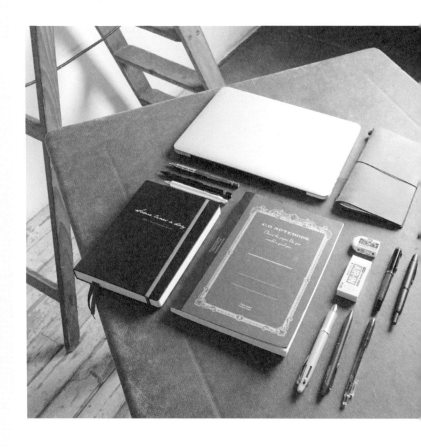

내가 아끼는
분야별 문구 베스트 2

가끔 필기구를 몇 개나 가지고 있느냐는 질문을 받
곤 한다. 1,000여 개 넘게 있다고 하면 다들 놀란다.
수많은 필기구, 그리고 매번 나오는 신상 문구 중에
서 사실 정작 내가 주로 사용하는 것들은 손에 꼽을
정도다. 필기구를 한 가득 담은 파우치를 가지고 다
니면서 이것저것 사용하고 싶기도 하지만 그렇다고
해도 가지고 다닐 수 있는 것들은 한계가 있다. 지금
소개할 문구류들은 그 수많은 문구류들 중 내가 좋
아하는 것들이다. 문득 다시 사용해도 좋은 문구류
들의 리스트다.

전체 문구 Best 2
파이로트 프릭션 BIZ2: 0.38mm라는 희귀한 mm와
흐릿하면서 부드러운 필기감
미도리 트래블러스 노트 오리지널 사이즈: 2년 동안
사용한 유일한 다이어리

만년필 Best 2

펠리칸 M405: 처음 써도 부드럽고 4년이 지나도 맘
에 드는 필기감

파이로트 캡리스: 가끔 써보면 특유의 낭창거림이
참 마음에 듦

볼펜 Best 2

파이로트 닥터그립 4&1: 아크로볼 리필심을 사용하
면 좋음

사쿠라 볼사인: 가볍고 진하고 날카롭게 써지는 수
첩용 볼펜

샤프펜슬 Best 2

펜텔 그래프 기어 1000 for pro(0.4mm): 가장 균형
잡힌 샤프펜슬

플래티넘 프로유즈 1500(0.3mm): 짧고 굵지만 써
보면 손이 편안한 샤프펜슬

연필 Best 2

톰보우 나무이야기: 사각거림과 부드러움이 공존하
는 연필

카렌다쉬 테크노그라피 777: 단단함을 가진 연필

노트 Best 2

로이텀 1917 5년 다이어리: 올해부터 사용한 생애
첫 5주년 다이어리

아피카 C.D. NOTEBOOK: 정말 잘 만든 노트

지우개 Best 2

펜텔 하이폴리머 소프트: 최고의 지우개

플러스 에어 인 더스트 프리: 하이폴리머 소프트의
뒤를 잇는 멋진 지우개

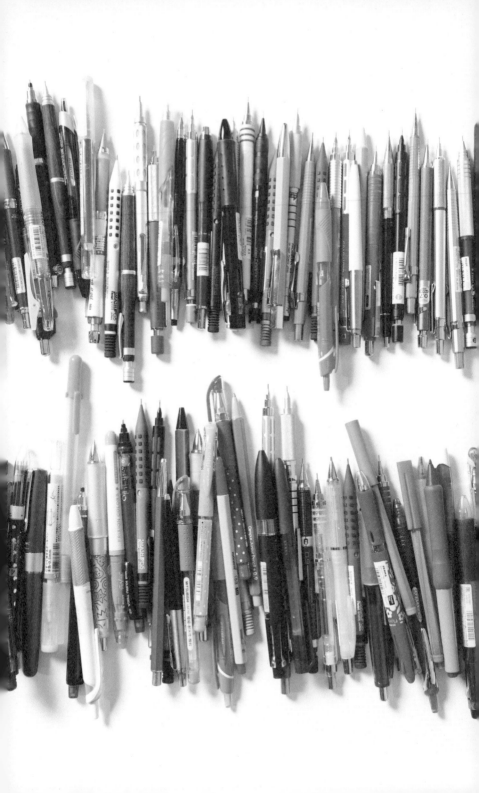

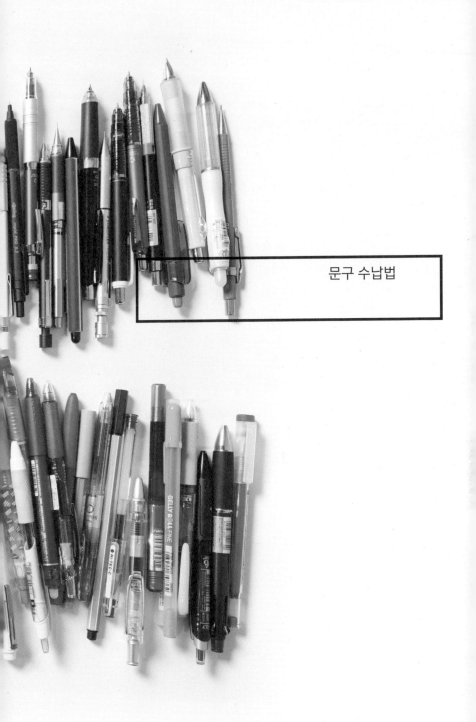

문구 수납법

필기구를 많이 구매하다 보면 다양한 파우치필통와 수납함에 관심을 갖게 된다. 여러 필기구를 가지고 다니는 나 같은 사람의 경우에는 수납이 많이 되고 파티션이 잘돼 있는 것들을 주로 사용한다.

오프라인 매장에서 크게 눈에 띄는 건 노마딕과 리히트랩의 제품들이다. 둘 다 천 재질의 다양한 색상과 다양한 모양의 파우치를 내놓고 있다. 파우치 중에서도 필기구들을 한 공간에 두지 않고 파티션으로 분리시켜놓은 게 인상적인데 고가의 필기구나 마음에 드는 필기구를 아끼고 싶은 사람들의 마음을 캐치한 제품들이다. 반대로 만년필 파우치들은 대부분 가죽으로 되어 있어서 한 칸에 만년필을 하나씩 넣게 되어 있다. 아무래도 만년필 자체가 고가의 제품이다 보니 이런 공통적인 모습을 볼 수 있다.

만년필 파우치로는 몽블랑 파우치가 가장 유명하지만 나는 파이로트 소메스 가죽 파우치를 오랫동안 사용하고 있다. 만년필을 자주 사용하지 않지만 항상 가지고 다니는 사람이라면 1구짜리를 그리고 여러 만년필을 가지고 다니고 싶

은 사람이라면 3구짜리 파우치를 추천하고 싶다.

필기구를 하나 둘 수집하다 보면 집 안에 보관할 공간도 마땅치 않은 경우가 많다. 파우치에 보관할 수 없을 정도로 숫자가 불어나면 수납함에 관심을 갖게 된다. 오피스 문구 업체에서 파는 12칸짜리 시스템 박스가 가장 손쉽게 볼 수 있는 수납함인데 각 칸에 분리, 보관할 수 있다는 장점이 있다.

조금 눈을 높여 무인양품에 가보는 것도 좋다. 무인양품에는 PP 수납함들이 다양한데 2×1짜리 수납함을 계속 이어서 쌓을 수 있기 때문에 확장성이 좋은 편이다.

만년필 수납함의 경우 Toyooka Craft 제품이 유명하다. 오리나무로 되어 있어 고급스럽다. 그리고 조금 더 저렴하게 만년필 수납함을 만들고 싶다면 무인양품의 아크릴 수납함과 목걸이 같은 액세서리를 보관할 수 있는 내부 케이스를 사용해보자. 저렴하면서 안전하게 만년필을 보관할 수 있다.

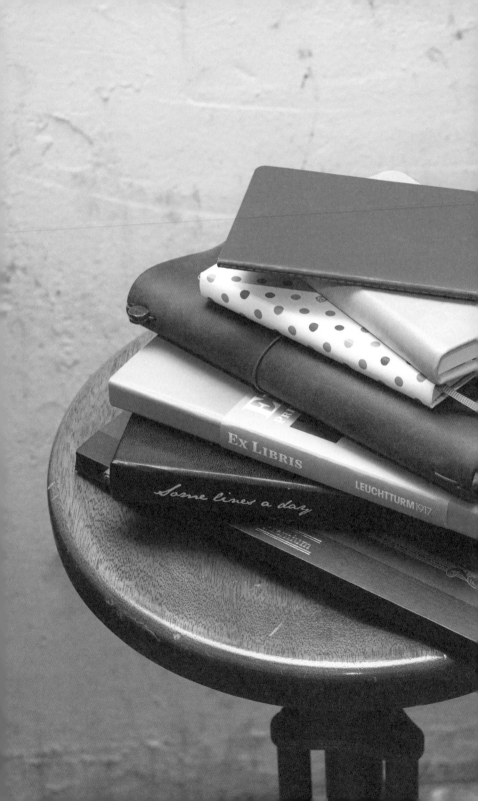

좋은 볼펜에 어울리는
노트/다이어리

좋은 필기구들을 사고 나면 쓸 만한 노트에 관심이 가는 것이 당연하다. 유명한 노트로는 로디아, 로이텀, 미도리를 들 수 있다. 각각 프랑스, 독일, 일본을 대표하는 노트들이다.

꽤 많은 종류의 노트를 사용해봤지만 로디아 노트가 주는 신뢰도는 매우 높은 편이다. 로디아 노트는 80g 정도로 꽤 두꺼운 종이를 사용한다. 지금까지 프랑스에서 제조하고 있다는 점도 로디아의 브랜드 가치를 알 수 있는 부분이다. 로디아의 대부분의 노트들은 큰 종이를 반쯤 접은 뒤에 스탬프로 찍는 방식을 사용한다. 필기를 할 때 종이가 쫙 펴지는 장점과 함께 낱장으로 뜯어지지 않는 장점도 같이 가지고 있다. 이런 사소한 부분들이 합쳐져 로디아 노트 전체의 신뢰도를 높여준다. 파이로트 카쿠노 만년필에 세일러의 극흑 잉크를 넣고 써봤다. 종이가 두껍긴 하지만 촉이 부드럽게 종이를 타고 간다. 종이의 두께가 느껴지지만 오히려 폭 감싸는 느낌을 주는 편이다. 뒷면 번짐이나 눌림은 없다. 만년필을 사용하면서 노트 때문에 스트레스를 받았다면 로디아 노트를 사용해보라고 권하고 싶다.

로이텀은 5년 다이어리를 사서 사용해보았다. 외관은 몰스킨과 비슷하고 그다지 인상적인 부분이 없다. 내부 역시 매우 심플하다. 달과 날짜가 있고 그 아래에 연도를 적을 수 있게 되어 있고 빈칸에 메모를 하는 구조다. 내가 로이텀 다이어리에 주로 사용하는 필기구는 펠리칸 M405 EF, 세일러 프로페셔널기어 21 EF, 몽블랑 149 EF 정도다. 잉크는 세일러의 극흑, 극청을 주로 사용하고 있다. 워낙 진하고 안 번지는 극흑 잉크성애자라서 만년필을 쓴 이래로 다른 잉크는 거

의 써본 적이 없다. 그래서 한 가지 잉크를 사용한 다양한 만년필로 수십, 수백 가지 노트를 사용해봤는데 로이텀 다이어리는 그중에서도 거의 최상급 종이 품질을 가지고 있다. 중요한 건 필기를 할 때 만년필 촉이 닿는 느낌과 번짐 그리고 잉크가 마르는 속도인데 아주 만족스럽다. 만년필에 사용할 노트를 찾고 있다면 로디아와 함께 이 노트를 추천한다.

로디아와 로이텀에 비하면 미도리는 만년필로 쓰면 다소 번지는 편이다. 하지만 미도리의 트레블러스 노트 다이어리는 다이어리 꾸미기를 할 만한 요소가 많아 마니아층을 형성하고 있다.

개인적으로 좋아하는 노트로는 로디아와 같은 종이를 사용하는 클레르퐁텐과 C.D. NOTEBOOK, 고쿠요 캠퍼스 노트를 꼽는다. 미도리 트래블러스 노트를 자주 사용하긴 하지만 종이 품질은 내가 언급한 노트 브랜드 중에서 가장 떨어지는 편이다.

몇 년 전 일본 문구대상 기능 부문에 종이로 만든 '노트'가 대상을 차지하는 놀라운 일이 있어났다. 좋은 종이를 사용하는 노트. 보통 사람들에게는 선뜻 이해하기 어려울 것이다. 이 놀라운 일을 해낸 것이 아피카APICA의 C.D. NOTEBOOK이다.

좋은 노트란 무엇일까? 먼저, 제본 능력이다. 잘 뜯기지 않아야 하고 노트를 만들 때 각 모서리 부분의 마무리가 잘돼 있어야 한다. 그리고 종이의 무게다. 노트의 용도에 맞는 두께감을 갖고 있어야 한다. 마지막으로 만년필처럼 흐름이 좋은 잉크에도 번지지 않고, 비침이 없어야 한다.

C.D. NOTEBOOK은 25년 전에 발매

된 프리미엄 노트인데 A.Silky 865 Premium 종이를 사용해 부드럽고 매끄러운 감촉을 선사한다. 크림색의 종이는 그런 부드러움을 극대화시켜 준다. 한국과 일본은 선호하는 종이가 다르다. 우리나라는 두껍고 하얀 종이를 선호해 대부분 75g 이상의 두꺼운 종이를 사용한다. 한국제지의 'MILK' 종이 역시 75~85g의 두께를 가지고 있다. 반면 일본의 종이는 대부분 60g 이하를 사용해 얇다. 하지만 얇은 종이를 사용함에도 종이의 질은 굉장히 좋은 편이다. 폐지를 섞었다고 하는데도 전혀 티가 나지 않는다.

펠리칸 M405에 세일러의 극흑 잉크를 사용해 필기를 해보았다. 사각거리면서도 M405의 부드러운 필기감을 잘 살려주었다. 특히 잉크를 잘 머금어 매우 진한 발색을 유지해 놀랐다. 반면 제트스트림을 제외한 저점도 잉크의 볼펜의 경우 미끄럽다는 느낌을 강하게 받았다.

일본의 국민 노트인 고쿠요의 캠퍼스 노트는 다양한 사이즈와 디자인으로 나오고 있는데 얇은 종이와 만년필 잉크에도 번지지 않는 특징을 가지고 있다. 그런 고쿠요에서 만든 일상 다이어리 시리즈가 LIFE 시리즈다. LIFE 시리즈는 수년째 일본 아마존에서 다이어리 부문 1위를 차지하고 있다. 재미있게도 영수증에 사용되는 종이처럼 아주 얇고 텐션이 있는 토모에리버 종이를 사용하고 있다. 얇은 종이라 볼펜으로 쓰면 뒷면 눌림이 있지만 신기하게도 만년필로 써도 번지지 않는다.

국내 노트 중에는 복면사과 까르네가 많은 사랑을 받고 있다. 19세기 파리에서 유행한 까르네를 완벽하게 복원했다는 평을 받고 있는 복면사과의 까르네는 옛

프랑스 공장에서 10년 이상 경력을 가진 노트 장인들이 직접 만들고 있다. 특유의 종이 제조방식 덕에 필기 시 잉크 번짐이 적고, 빨리 스며들며, 비침이 적은 데다가 아날로그적 감성을 자극하는 백 스티치 제본 방식을 사용해 문구마니아들 사이에서는 이미 유명하다. 몰스킨보다 저렴하면서도 좋은 품질로 수년째 그 인기를 유지하고 있다.

명성과 인기에 비하면 역시 몰스킨 종이에는 문제가 많다. 몰스킨 노트에 만년필로 글씨를 적어봤다. 앞의 다른 노트들과 달리 몰스킨 종이에만 유독 글자 끝에 잉크가 맺혔다. 잉크가 종이에 잘 흡수되지 않는다는 증거다. 이런 단점은 노트의 뒷면을 보면 바로 알 수 있다. 글자의 획 끝 부분에 뭉친 잉크 때문에 해당 부분에서 잉크가 뒷면으로 비친다. 다른 수입 노트들도 대부분 비침 정도는 있지만 잉크까지 번지는 경우는 찾아보기 힘들다. 참고로 종이의 두께가 비침 여부를 결정하는 것은 아니다. 종이의 질뿐만 아니라 제본에 있어서도 잘 뜯기는 경향이 있어 모두 낙제다. 하지만 몰스킨의 가장 큰 장점은 감성을 자극한다는 점이다. 특히 매년 출시하는 다양한 한정판은 몰스킨 다이어리에 자연스럽게 시선이 가게 만든다.

오늘은 오랜만에 책상에 앉아
내가 가장 좋아하는 펜과 다이어리를 꺼내
무언가 끄적여보는 건 어떨까.

더 펜

초판 1쇄 발행 I 2016년 12월 9일
초판 2쇄 발행 I 2018년 11월 5일

지은이 I 조세익
발행인 I 이원주

임프린트 대표 I 김경섭
기획편집 I 정은미 · 권지숙 · 송현경 · 정인경
디자인 I 정정은 · 김덕오
마케팅 I 윤주환 · 어윤지
제작 I 정웅래 · 김영훈

발행처 I 미호
출판등록 I 2011년 1월 27일(제321-2011-000023호)

주소 I 서울특별시 서초구 사임당로 82
전화 I 편집 (02) 3487-1650·영업 (02) 3471-8046

ISBN 978-89-527-7761-4 (03600)